世界名畫家全集　何政廣主編

布魯格爾 Bruegel

藝術家出版社

尼德蘭繪畫大師

布魯格爾
Bruegel

何政廣◉主編

藝術家出版社

目　錄

前言

彼得・布魯格爾（Pieter Bruegel 一五二五/三〇～一五六九年）是十六世紀中葉，尼德蘭文藝復興時期最重要的一位畫家，他總結了尼德蘭藝術發展的成果，並爲十七世紀魯本斯和林布蘭特畫風的先驅。

布魯格爾生於尼德蘭的一個農民家庭，早年在安特衛普學畫，老師是彼得・科克・凡・亞斯特，後來布魯格爾與老師的女兒結婚。但他受老師的影響不多，反而受到尼德蘭畫家西洛尼曼・波修（Hieronymus Bosch 一四五〇～一五一六年）的影響。一五五一年他參加安特衛普畫家公會，到過義大利旅行，旅途中見到壯麗的阿爾卑斯山風景，後來常出現在他的風景畫中。一五五三年回到安特衛普，以尼德蘭民族傳統繼承者姿態在畫壇嶄露頭角。十年後他移居布魯塞爾，至一五六九年去世。他的兩個兒子小彼得（Pieter Bruegel the Younger 一五六四～一六三八年）、楊（Jan Bruegel 一五六八～一六二五年）後來都成爲畫家，小彼得常畫地獄風景，有「地獄的布魯格爾」雅號；楊・布魯格爾則以畫花著名，以纖細筆法描繪百花盛景。美術史上慣稱彼得爲老布魯格爾。

布魯格爾一生留下的油彩畫約爲五十幅，另有許多素描和版畫。十六世紀六十年代前後，尼德蘭人民遭受西班牙統治，宗教裁判所的鎮壓產生恐怖風浪，尼德蘭的民族意識高漲，布魯格爾描繪祖國風光，刻畫人民的生活，如農民生活與節日風俗、民間諺語格言和兒童的娛樂遊戲，現實的景物中，隱含著睿智的寓言。而在另一方面，他畫中也傳達出悲觀而絕望的情緒，如〈死亡之勝利〉、〈屠殺無辜〉、〈盲人的寓言〉等。尤其像〈盲人的寓言〉取材自日常生活，以盲人跟著盲人走而跌進溝裡的悲劇，寓意當時反抗西班牙統治抗爭中，要注意可能出現的盲目因素，以免重演盲人的悲劇。可見其高度智慧。

布魯格爾的繪畫，表現了深刻的觀察力。不論是風景或宗教畫，幾乎與農民生活有關，因此有農民畫家的稱號。如〈農民的婚禮〉、〈狂歡節與四旬齋的爭鬥〉等都是極富趣味作品。他的繪畫構圖最大的特徵，就是採取俯視，高視點的地平線，使地面上的景物繁複地呈現出來，有如百科全書式畫幅，美術史家稱之爲不完全的構圖，散點透視式的舖陳，遼闊的大地容納各種活動的人物和風景，畫中的每一個細節，都可讓我們細細咀嚼。

在布魯格爾的風景畫中，最引人入勝的有一系列以季節變化爲主題的月令風景組畫。包括〈牧草的收穫〉、〈穀物的收穫〉和〈雪中獵人〉等。荷蘭語七月俗稱「牧草月」、八月是「穀物收穫月」，布魯格爾描繪這種農村風景，充滿牧歌式的抒情美。而他的〈雪中獵人〉，畫出山谷空間的深度，人物與一群獵犬，在雪地清楚地顯示出來。他的風景畫最大的特徵，即爲把握巨大的自然，人與大自然的融合，表現出自然風景壯闊的美。

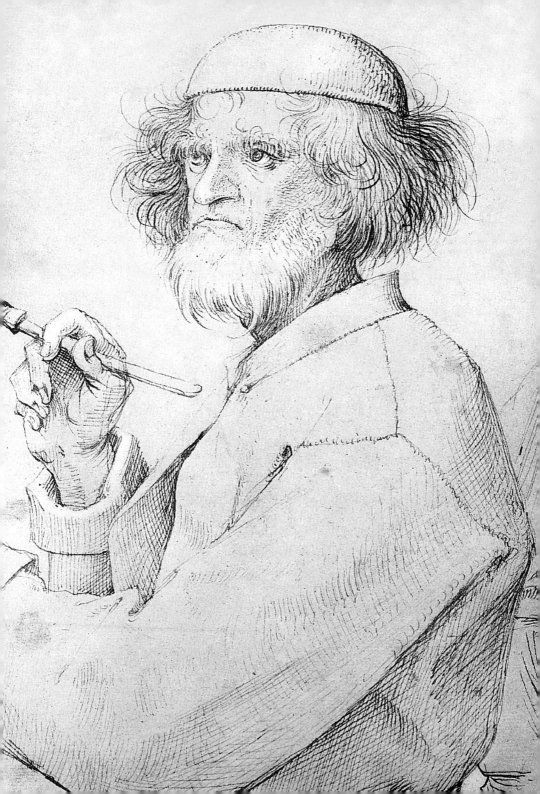

尼德蘭繪畫大師
布魯格爾的生涯與藝術

曾被埋沒的實力派大師

　　彼得‧布魯格爾在今日已被公認與楊‧凡‧艾克、魯本斯為鼎立的法蘭德斯繪畫的三大巨匠。但是在一百年前，要買一本關於布魯格爾的畫冊幾乎是不可能的事——因為根本不存在。雖然在一八六二年，重新肯定維梅爾（Vermeer）藝術成就的法國藝評家朵赫‧布爾格（Thore-Burger）或許曾經評論布魯格爾「是一位真正的大師，我們都低估了他的重要性。」但是，大部分的觀眾還是贊同當時德國藝術史家華更（G.F.Waagen）強烈的負面論調，華更認為：「他觀看這些（農夫的）景象的方式雖然是聰巧的，但卻也十分粗糙，甚至有時庸俗不堪。」不過，如此嚴厲批評的苛見，隨著偉大的地理學家、人文主義者亞伯拉漢‧歐特里厄斯賦予布魯格爾高度的評價，已經徹底改觀了。今天他已被列入世界最著名藝術家的行列，他的名畫中的人物構圖和服飾，甚至被電影界作為拍攝法蘭德斯舊日風情的重要參考資料。而他的繪畫更普遍受到大眾的好感與喜愛，維持很高的聲譽。

有伊卡爾斯墜落的風景（局部）（上圖）
有伊卡爾斯墜落的風景　1558 年　油畫畫布　73.5×112cm　布魯塞爾皇家美術館藏（背頁圖）

　　　　兩個主要的原因扭轉了布魯格爾被嚴苛批判的命運。第一個
原因是與十九世紀中期之後，整個大環境在美學品味上擁有更寬
容涵養的轉變有關。我們能夠不帶任何偏見，觀看在不同時期與
文化下創造出來的藝術。這樣的情形可能會使維多利亞中期的鑑
賞家大感震驚。華更本身是一位傳統的保守人士，甚至可以說是
有特定品味的人，他崇拜那些繪製完美、理想化形象大師的作品，
像是拉斐爾。此外，我們也不是過份守禮的。由於我們比較不拘

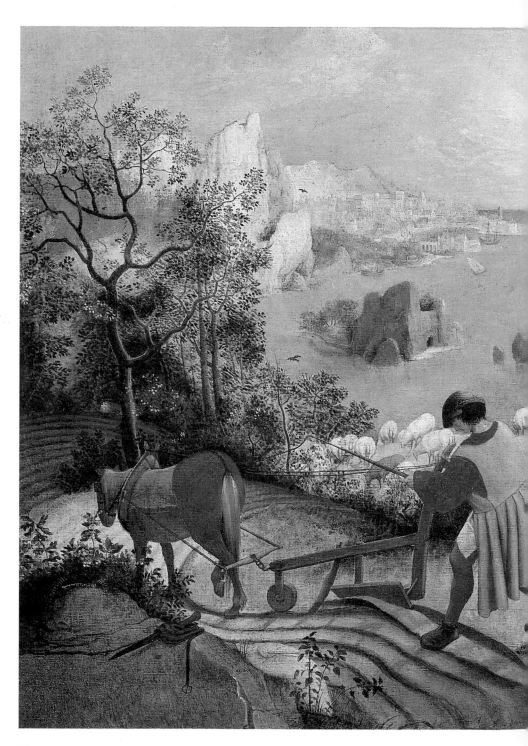

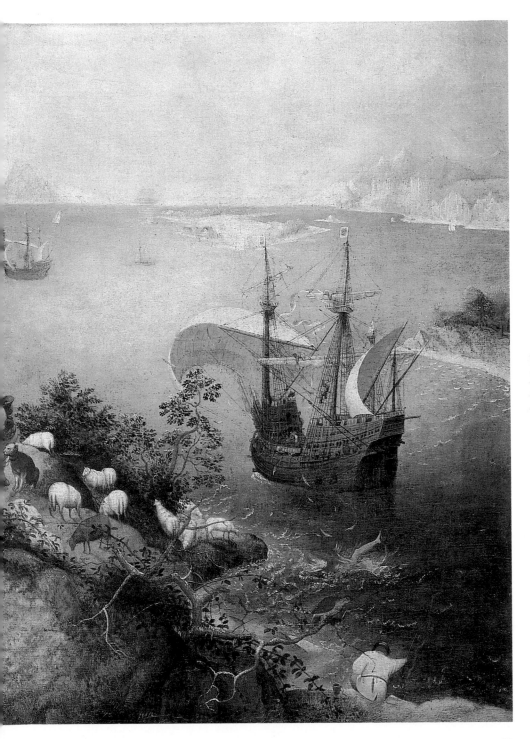

13

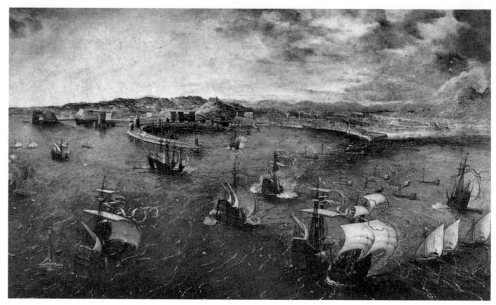

拿坡里風光　1558 年　油畫畫布　42×71cm　羅馬多利亞美術館藏

泥於繁文褥節，因此能夠泰然面對布魯格爾畫作中直言不諱的俗
世內容。大部分布魯格爾的作品中呈現出來的率直，是會使維多
利亞時期的人感到困窘的。但是，對於一個不過份拘泥禮節的世
代而言，這樣的坦率並不造成任何問題。

　　這種批判箝制的鬆懈，轉而鼓勵學者去研究布魯格爾，並且
遞補了當時眾所周知，然而後世默默無聞的生平軼事與聲譽。舉
例來說，如今我們確知，布魯格爾並非如十九世紀藝評家所認為
的，只是一介平凡無奇的農夫，相反的，他是一位具有深厚文化
修養之士，與當時社會的菁英份子相交甚篤。但是，儘管我們已
經比過去對布魯格爾有更多的了解，然而依照二十世紀求證的標
準而言，他仍然是讓人看不透的，在很多方面就像莎士比亞劇中
的角色一樣，令人捉摸不定。

　　布魯格爾在現代享有盛名的第二個原因，則與攝影複製技術
的發展有關。但我們仍應記得，他並沒有足以成為文化朝聖焦點

拿坡里風光（局部）

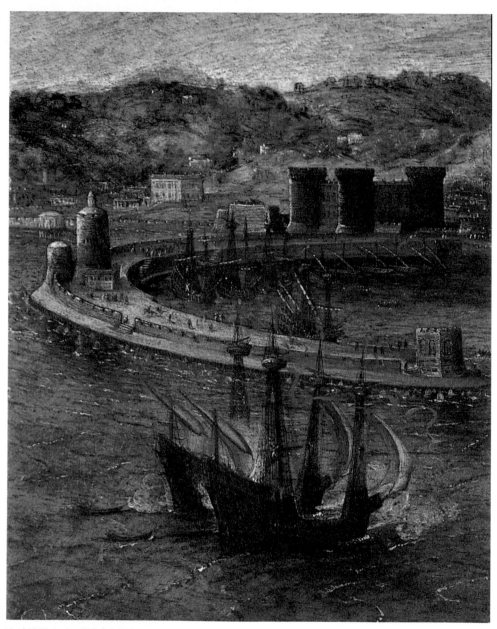

拿坡里風光（局部）（上圖）
叛逆天使之墮落（局部）（右頁圖）
叛逆天使之墮落　1562 年　油畫畫板　117×162cm　布魯塞爾皇家美術館藏（18、19 頁圖）

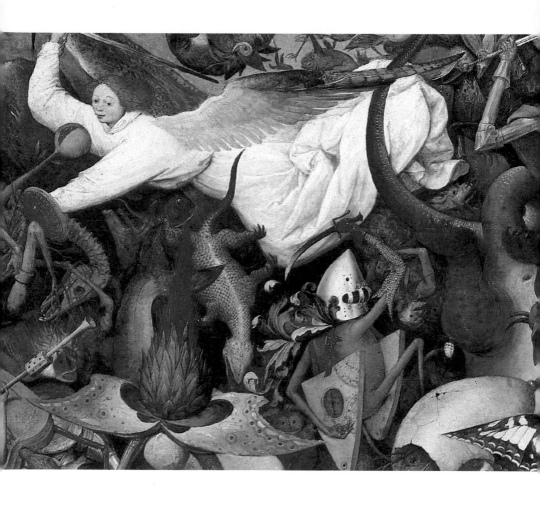

的大型主要經典作品，如同米開朗基羅在梵諦岡的「西斯丁禮拜堂的頂棚壁畫」，也不像林布蘭特、塞尚或雷諾瓦之類的畫家，有豐富的畫作大量地散布於歐洲和美國各地的畫廊。他流傳於世的作品數量很少，少於五十件，而且並不是全部都容易親眼見到。在布魯格爾少數傳世的作品之中，較著名的五件繪畫分散世界各地。

圖見 136 頁

藏於大英博物館的〈三王來朝〉是最有機會目睹的，不過並非他細緻手法的代表作。而漢普頓宮廷版本的〈屠殺無辜〉則已受到損毀，並且由於繪塗過度而扭曲至無法回復的程度。英國倫敦柯特德協會畫廊收有兩件作品。而第五件曾經屬於魯本斯

圖見 116、117 頁

（Rubens）收藏的〈聖母之死〉，目前藏於靠近英國班柏立的國

17

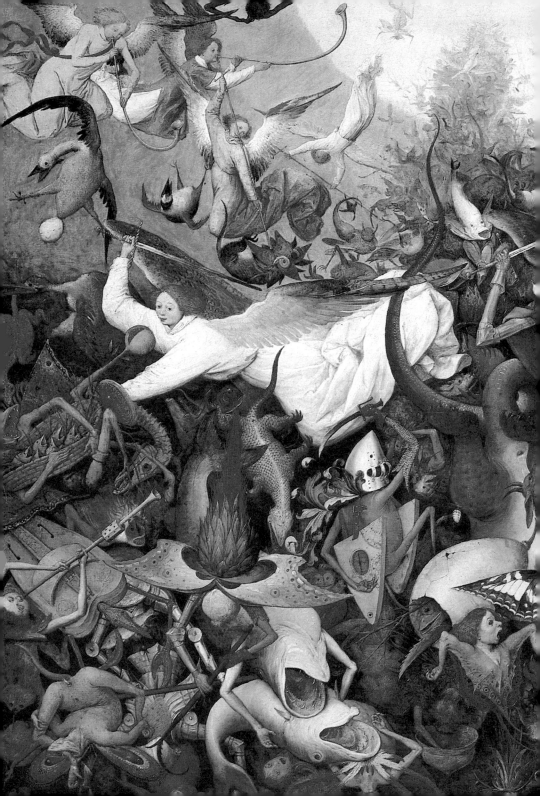

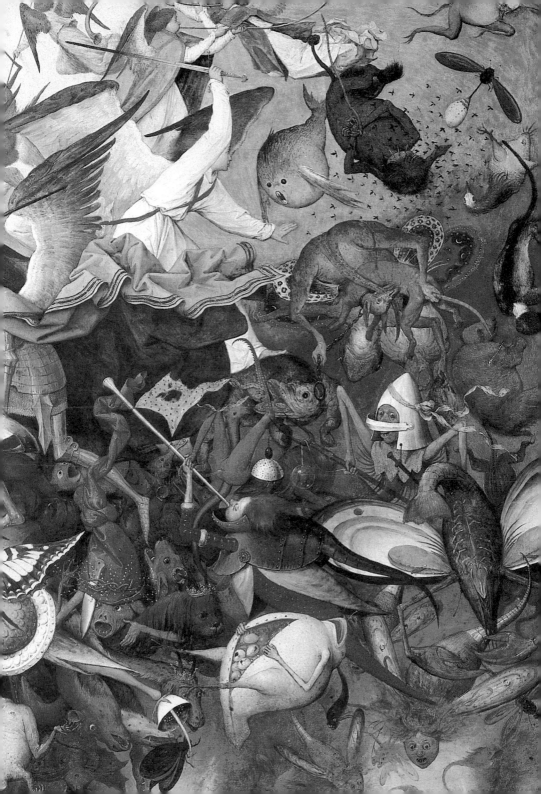

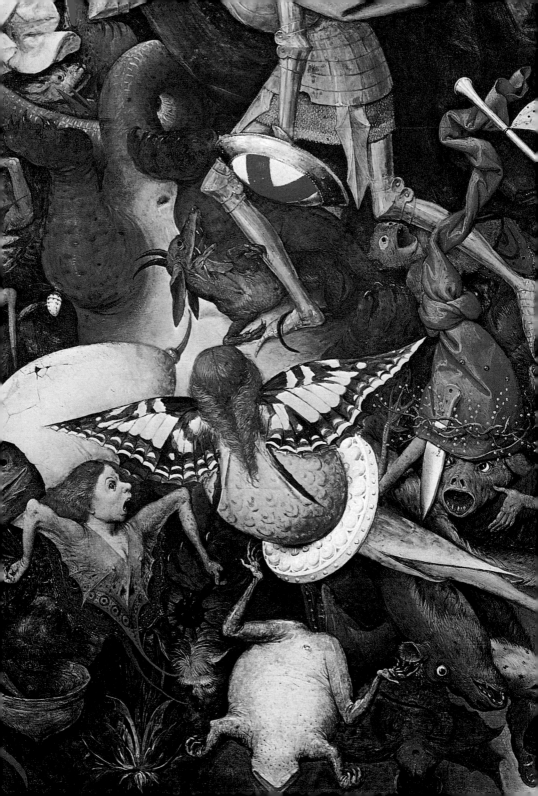

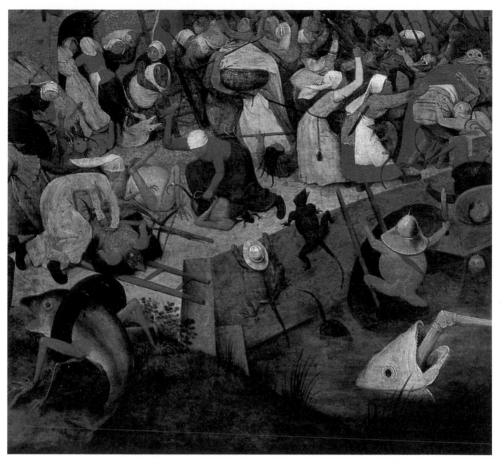

瘋狂瑪格（局部） 1562年 油畫畫板 115×161cm 安特衛普麥恩凡貝夫美術館藏（上圖）
叛逆天使之墮落（局部）（左頁圖）

　　家信託屋。德國聲稱有五件公開展覽的作品，美國擁有三件。只有在收藏十四件作品的維也納，我們才有機會得以充分欣賞布魯格爾的藝術。

　　然而，若要每一位對布魯格爾有興趣的人，都前往維也納欣賞原作是不可能的。因此，實際上世人常見到的往往是布魯格爾繪畫的複製品。這些複製畫與其他藝術家作品的複製相比之下，品質影響不大，因為布魯格爾作品中鮮明的輪廓線和清晰、簡單

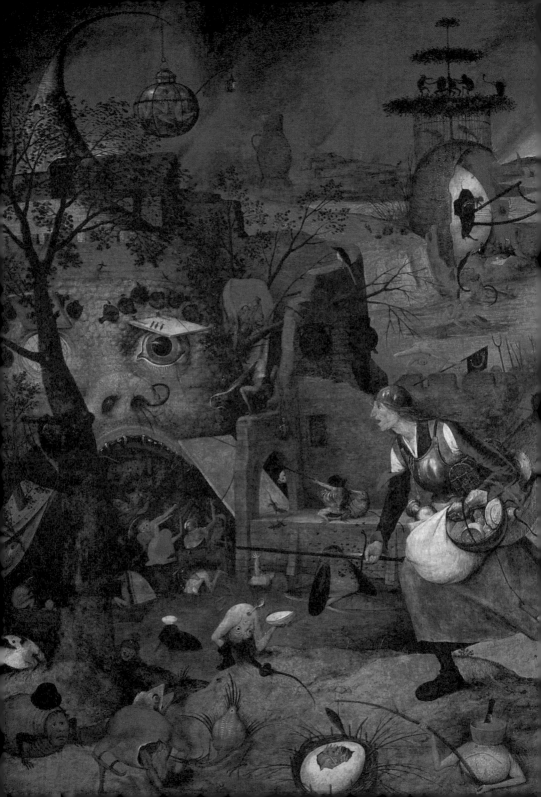

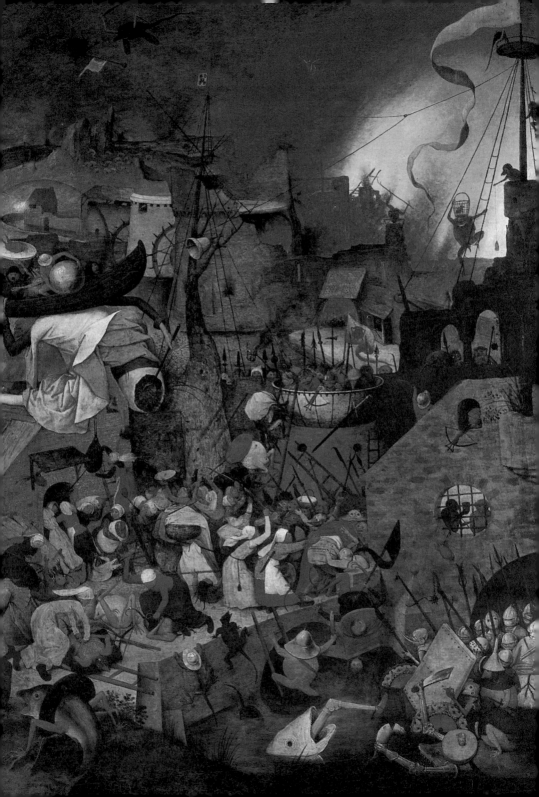

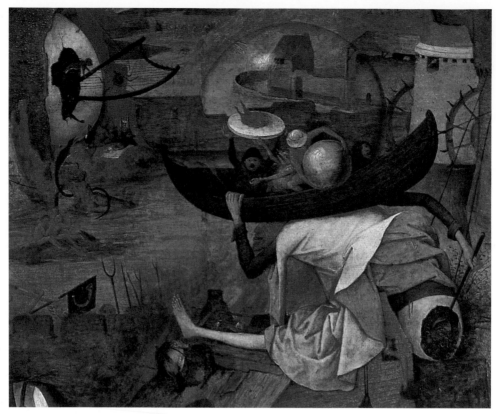

瘋狂瑪格（局部）（上圖、右頁圖）
瘋狂瑪格　1562 年　油畫畫板　115×161cm　安特衛普麥恩凡貝夫美術館藏（前頁圖）

的色彩都很適於複製。對於許多藝術大師的作品而言，相當於通
往大眾知名度之護照的攝影術，一向帶來混雜著悲劇成分的福
份。一張艾爾·葛雷柯（El Greco）複製畫呈現出來的色彩，和藝
術家原本繪製的真跡相較，複製畫難以望其項背的程度差別，就
好比想用業餘音樂家第一次試奏的〈朱比特交響曲〉，來代表莫
札特想讓全世界聆聽的音樂。不過，以布魯格爾為例，複製所致
的差異並沒有如此嚴重。就現存傳世的作品來看，他並不依賴色
彩的細微變化，而是運用適於在個別的細節中，表現獨特觀察角
度的精細人物和事物情節來填滿他的畫面。早在一六○四年，畫

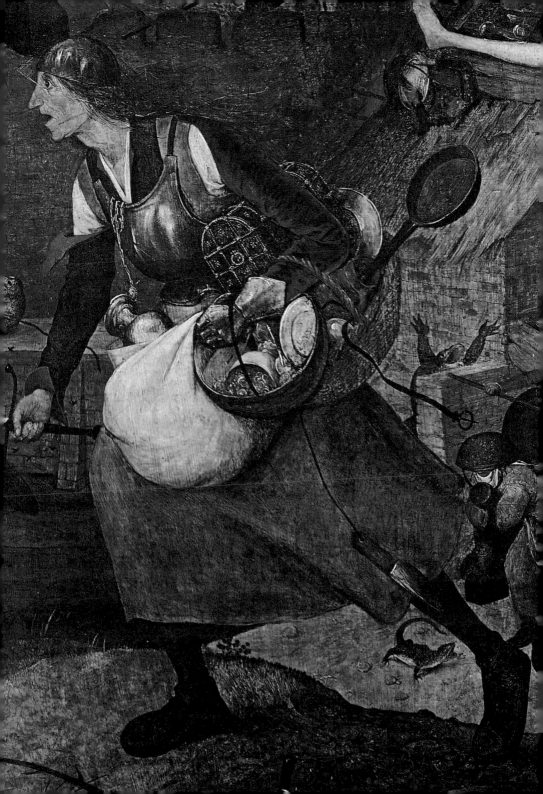

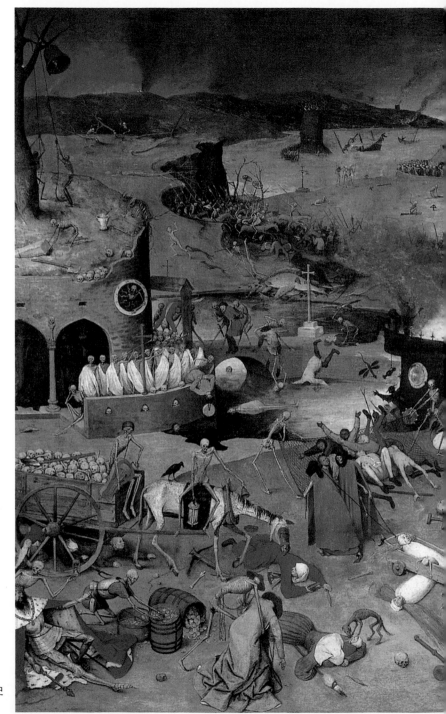

死亡之勝利
1562 年
油畫畫板
117×162cm
維也納藝術史
美術館藏

26

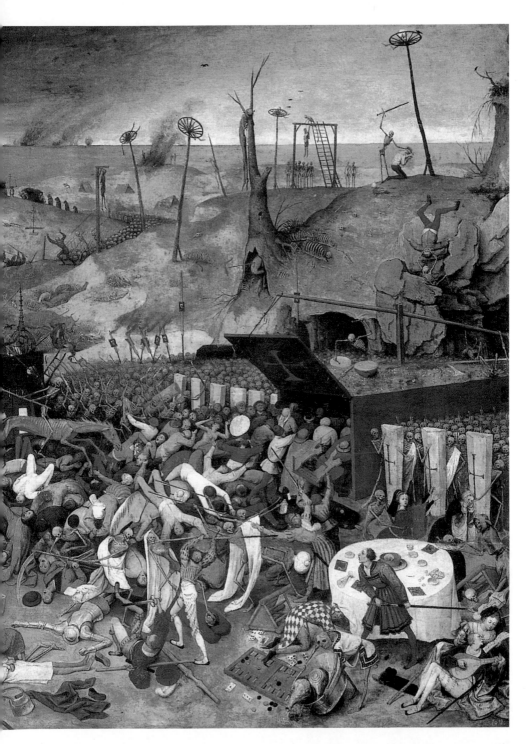

家兼歷史學家卡瑞・凡・曼德（Carel van Mander）就提到了這項
布魯格爾藝術的特色，他敘述道：「在〈屠殺無辜〉一作中，我 圖見66、67頁
們看到了生命中的真實面……：整個家庭都在爲一位農村孩童的
性命乞求著，他被兇殘的士兵捉住，準備要殺害他，而母親則在
哀痛中昏厥過去。同時，畫面上其他的景象也都能使人信服。」

　　要成功地複製一件藝術家的作品，其實只需要與他作品的外
觀造型形似即可，並不需捕捉它的內在神韻。同樣地，能夠欣賞
在早些年代被蔑視不顧的作品，或許說明了在單單追求創新與感
性之餘，還有一種不帶任何偏見、試圖發掘藝術佳作的渴望。但
是，布魯格爾的聲譽並非建立在不紮實的基礎上：你無論用什麼
角度看他，他都是一位偉大的藝術家。在他所處的時代環境中，
他確信可被視爲在分隔楊・凡・艾克（Jan van Eyck）與魯本斯之
間的一個半世紀中，一位在法蘭德斯嶄露頭角的高深藝術家。

中世紀風格的寫實特色

　　布魯格爾作品之精緻與細膩，使他與楊・凡・艾克以及魯本
斯並列爲同級畫家，但是由於作品特色與畫家生涯之不同定向，
卻使他與上述兩位畫家區隔開來。不同於他優異的同胞，布魯格
爾並未在宮廷中擔任任何職位，也沒有爲教堂繪製祭壇畫或是人
物肖像。這些事實從他不阿諛奉承的風格觀之，並不令人感到驚
訝。凡・艾克這位大師的風格，在追求自然主義繪畫效果的領域
之中，迄今尚無人能與之相比；而魯本斯則是北歐地區卓越的藝
術先鋒，以及巴洛克語彙最偉大的典型代表人物。這兩位大師雙
雙在不同範疇中被視爲革命性的藝術家。

　　布魯格爾儘管影響力深遠，但並不屬於此類。如果說〈往髑
髏地的行列〉、〈農民舞會〉或〈灰暗的日子〉看似十分富有創

死亡之勝利（局部）（右頁圖）

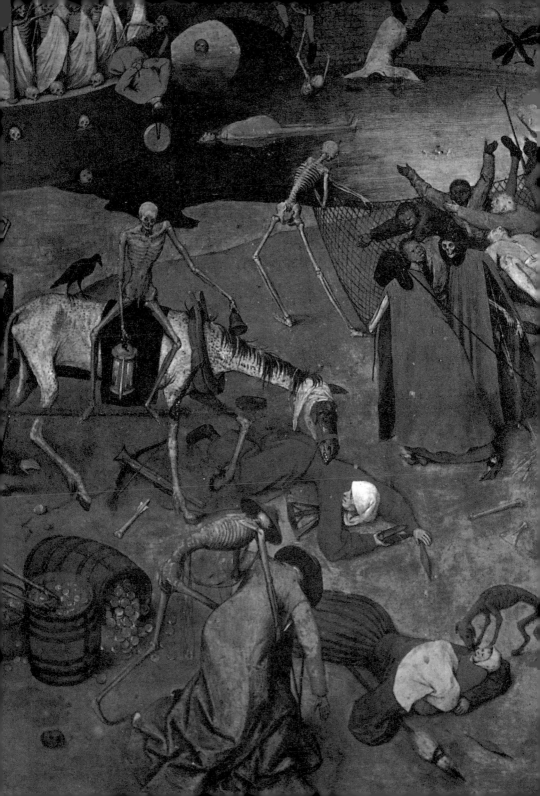

意，那麼這實質上是在推崇它們的繪畫品質而非其特色。一種強
烈、古樸的元素充滿於布魯格爾的繪畫、素描與版畫作品。這項
特色不僅表現在構圖設計上，例如〈往髑髏地的行列〉回復到艾
克風格的造型，更值得注意地，顯露在處理藝術的根本手法之上。
布魯格爾的洞察力展現在他畫作中，像是創造出世界縮影的暗
示、對無窮盡繁瑣細節之熱愛、忠實描繪與怪誕幻想之唐突對比、
以及殘酷、縱慾與罪惡之混合。簡而言之，他觀察事物的方式是
屬於垂死的中世紀。甚至那些看似平鋪直敘的四季風景畫，也是
與直接根源於中世紀經文手稿中插畫的系統化描繪傳統有關。從

圖見 72、73 頁

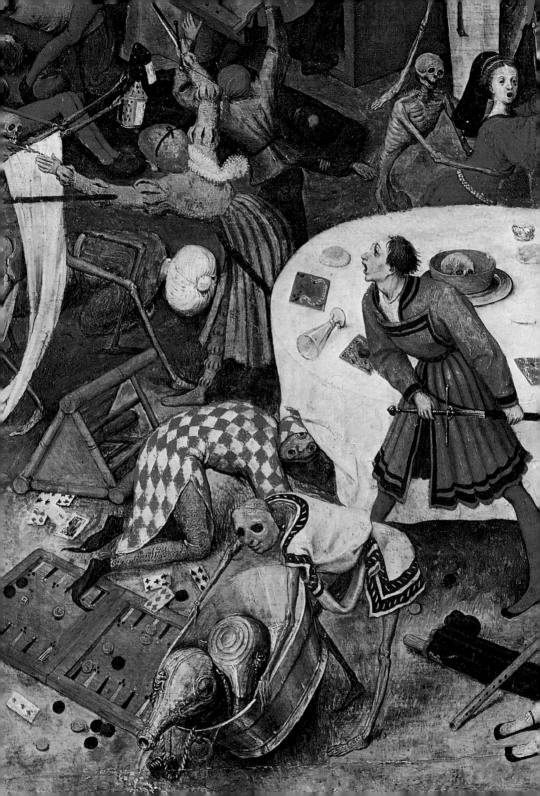

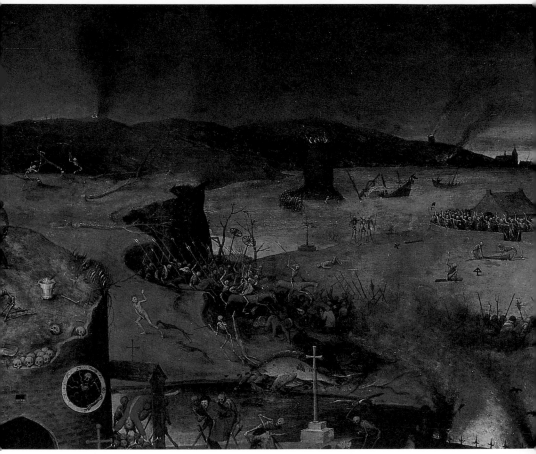

死亡之勝利（局部）

某一角度而言，彼得‧布魯格爾可被視為最後一位偉大的中世紀
畫家。

布魯格爾並不關心是否達到似真幻象的完成度，這種態度使
他與大部分同時代的藝術家區別開來。此外，他也不對十六世紀
法蘭德斯逐漸時興的理想化人體形態感到興趣，然而這卻是魯本
斯藝術中一個重要的基石。布魯格爾對於理想之美的概念漠不關
心，當他確切需要時，也無法用可接受的手法繪出。當看到一位
狡黠、戴著頭巾的母親和她的長子，接受跪在她面前衰弱信徒的

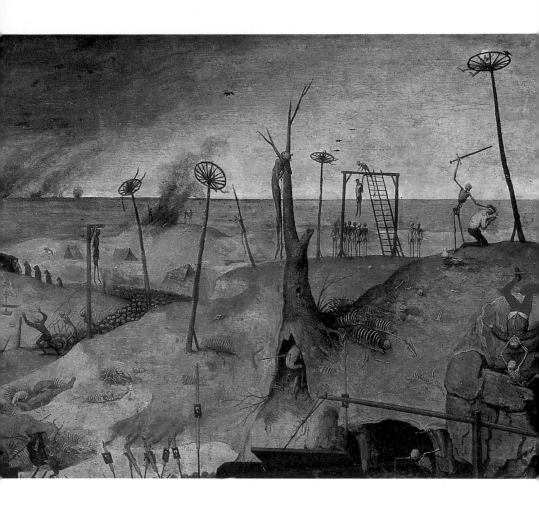

圖見 136 頁

崇拜時，誰會想到這是要表現〈三王來朝〉這個基督教史上的重
要時刻呢？這幅作品若說是爲達到故意諷刺的程度的話，是十分
怪誕的，而這也可以確定不是他的原意。

　　不過，我們也沒有任何證據可以說布魯格爾是天主教羅馬正
教教徒，並爲同信仰的贊助者工作。這個觀點在〈往髑髏地的行
列〉中清楚地顯現出來。若長時間注視這張畫，是不可能不發現，
描繪全景的主要部分與底部的聖者之風格，有著顯著的差別。這
樣的對比構圖在百年之前的法蘭德斯繪畫裡，是十分常見的典

33

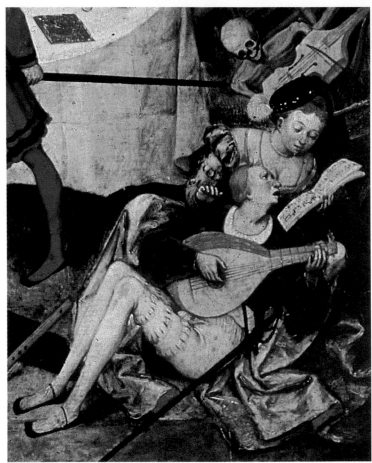

死亡之勝利（局部）
（左圖）

掃羅王之自殺（局部）
（右頁圖）

型。畫中的含義是清楚明白的。由於無法適當地畫出完美形象的
聖像，布魯格爾只能模仿前一個年代的風格，如此一來，賦予他
所畫的聖者（瑪利亞和聖約翰）一種遙遠的，並進而發展出虔誠
的氣氛。

　　儘管布魯格爾在世之時已享有盛名，但是在他大部分圖像中
呈現出來的古樸色調，以及他拒絕挪用義大利文藝復興藝術家所
創造的完美化人體風格，在世故的藝術圈子裡，還是產生了影響
他名聲的負面效果，不論是在他有生之年或者死後。他的畫作並
不符合當時的美學理論，以致於早期的作家在談論藝術時所依然

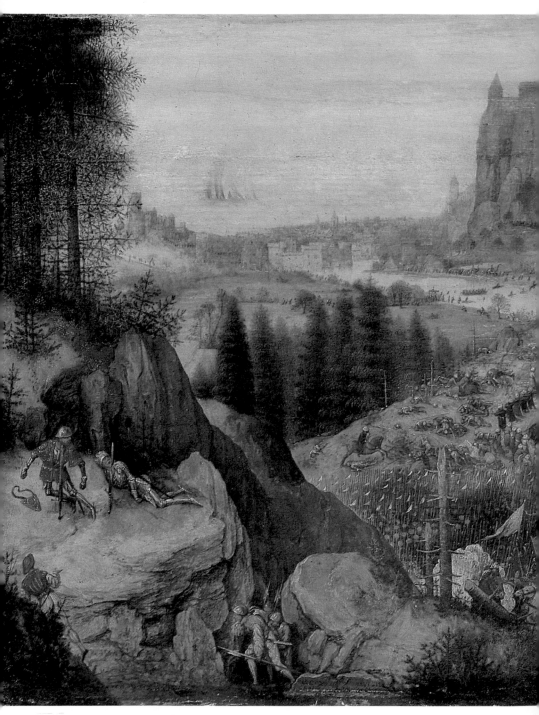

掃羅王之自殺　1562 年　油畫畫板　33.5×55cm　維也納藝術史美術館藏

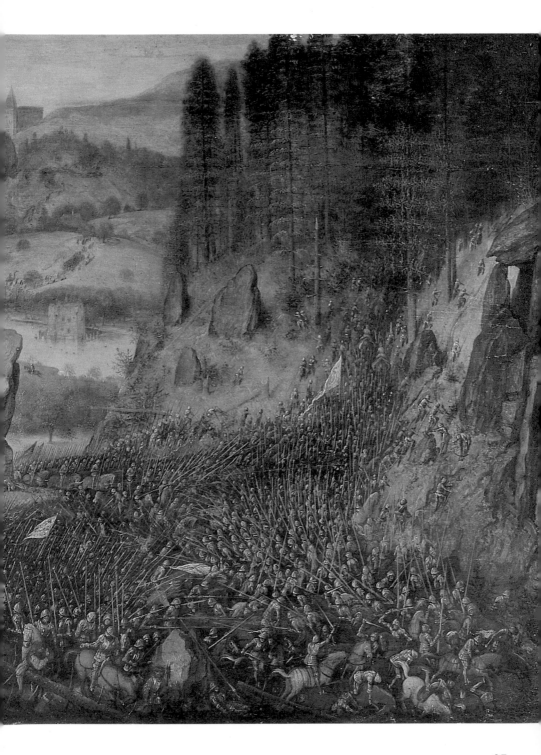

帶有的傳統史學脈絡意識，並沒有從他的繪畫生涯中得到任何富有啟示性的激勵。從未有人訪問過他，也沒有如同米開朗基羅一般留下任何關於他藝術理念的記錄，就算他曾寫過信，也無一留存下來。

早年繪畫生涯

我們甚至連布魯格爾的出生日期和地點都不確定，儘管大家都有共識，認為他是大約於一五二五年，在靠近荷蘭北部拉班特州布瑞達的地方出生。

不過，也有傳說他是出生在比利時的布魯日附近的村莊，出身農民家庭。根據卡瑞·凡·曼德這位畫家兼歷史學家的記載，在一六○四年出版的《Schilderboek》中，曼德曾經介紹過布魯格爾的生平。年輕的布魯格爾拜師彼得·柯克·凡·亞斯特（Pieter Coeck van Aelst），這位成功的義大利藝術家，同時在安特衛普和布魯塞爾兩地擁有畫室，於一五五○年十二月逝世於布魯塞爾。就現代的眼光來看，柯克並不是特別能夠引起觀眾共鳴的，但這並不表示他無法影響一位往後比他更優秀的畫家，雖然在當時他仍是一個年幼、表現並不突出的學徒。

布魯格爾一定知道柯克描繪土耳其人生活和處世的一系列木刻，這些作品是依據一五三三年（於一五五三年過世後才發表）的素描而刻製完成的。現在看來，它們可能早已在布魯格爾的心中留下了深刻的印象。就像我們在布魯格爾自己繪製的〈巴別之塔〉中所見到的，藉由四周環境的細節，而使得陌生、奇異的事物轉為熟悉。在上述的兩例當中，我們也可以發現在十六世紀，對於實證的觀念是遠比現在天真和不合理的。在科學研究仍處嬰兒期（當不再與宗教權威相聯結時），並當信仰本身還被視作知識的一部分時，巫師的存在可說是極有可能的，甚至是真實存在的。莎士比亞對觀眾信服度所作的假設，在這種情況下，可以完

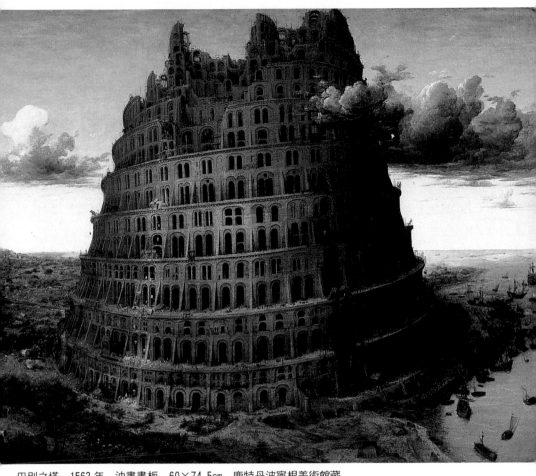

巴別之塔　1563 年　油畫畫板　60×74.5cm　鹿特丹波寧根美術館藏

全地顯現出來。就是這種虛擬實境的感覺，瀰漫在宗教信仰之中，甚至賦予在布魯格爾最怪誕的創作，例如〈瘋狂瑪格〉或〈死亡之勝利〉裡奇特的物化造型。這些形體似乎是布魯格爾想呈現出巫術信仰在日光之下的面貌。

圖見 22、23 頁

　　根據卡瑞・凡・曼德的敘述，〈瘋狂瑪格〉一圖中的主角瑪格，一直虎視眈眈觀望著地獄之口。瑪格是用於形容任何潑辣、蠻橫女人的眨意名字。按照法蘭德斯當地流傳的諺語，瘋狂瑪格

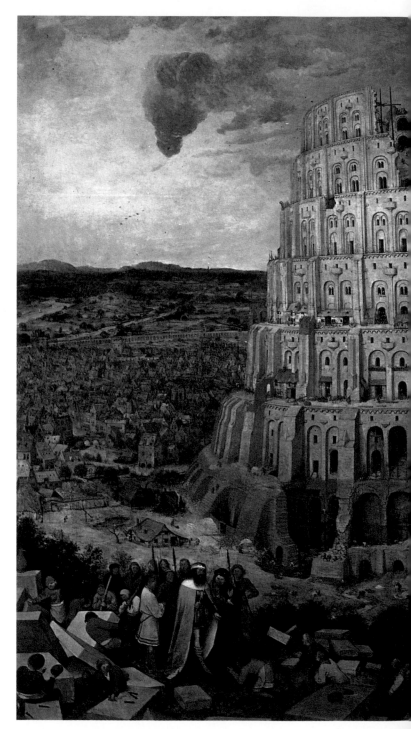

巴別之塔　1563 年
油畫畫板
114×155cm
維也納藝術史美術
館藏

40

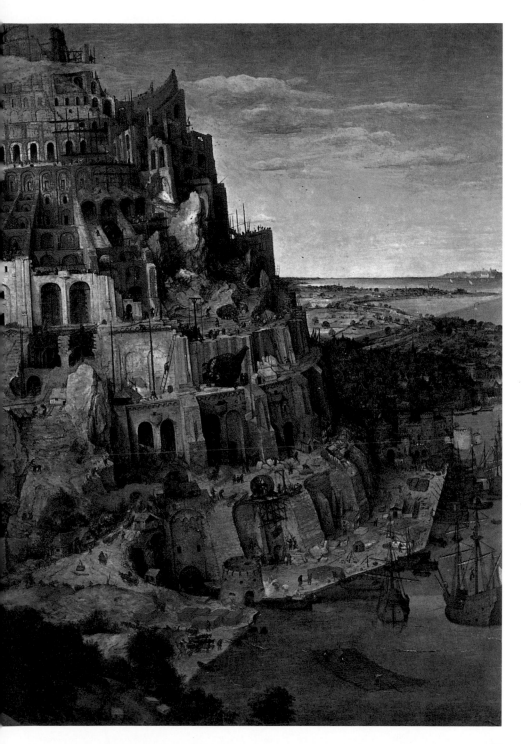

41

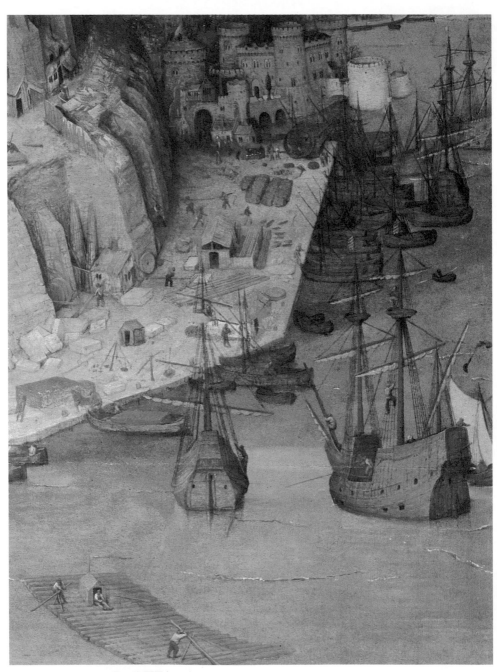

巴別之塔（局部）（上圖、右頁圖）

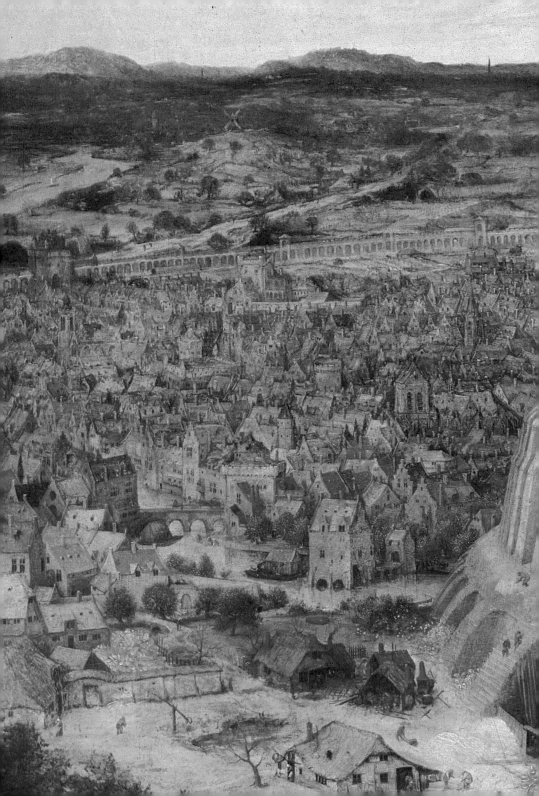

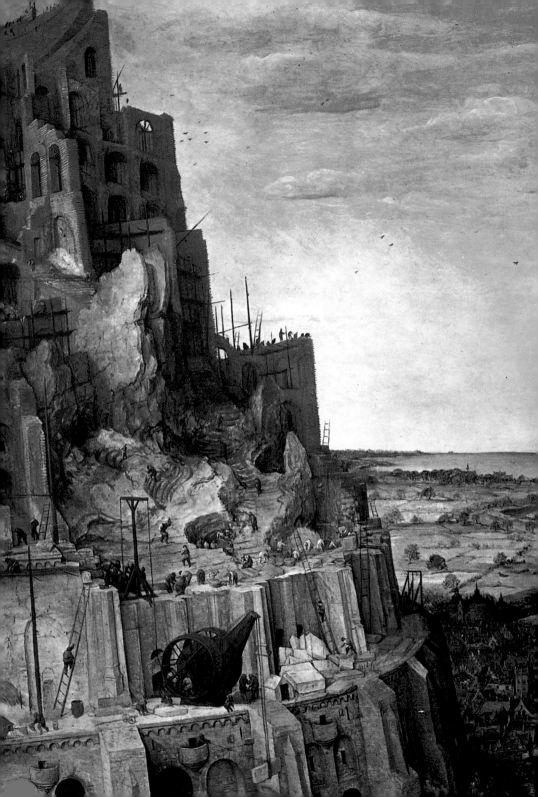

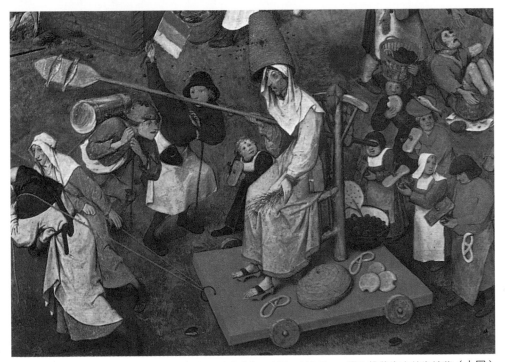

嘉年華與四旬齋的爭鬥（局部） 1559 年 油畫畫板 118×164.5cm 維也納藝術史美術館藏（上圖）
巴別之塔（局部）（左頁圖）

能夠進入地獄內搶奪一番，然後再毫髮未傷地返回。布魯格爾因
此在畫中嘲諷呱噪、霸道的女人。同時，他譴責人們貪婪之原罪。
儘管瑪格和她一群貌似鬼魅的同伴已滿載而歸，她們仍然準備把
地獄一掃而空，貪求無饜。〈瘋狂瑪格〉這件作品的署名和確切
日期都不得而知，但是它在構圖和繪畫風格上都非常接近〈叛逆
天使之墮落〉，因此布魯格爾很有可能是在一五六二年前後完成
了〈瘋狂瑪格〉。此外，在此幅畫中，我們也可以發現波修對布
魯格爾有深遠的影響力。

圖見 18、19 頁

　　端詳〈瘋狂瑪格〉裡豐富的畫面情節，我們看到了當瑪格的
女性同伴們在洗劫一間房舍時，主角瑪格正穿越一片佈滿波修風
格怪物的平原，要趕往地獄之口。事實上，這些造型怪誕的生物

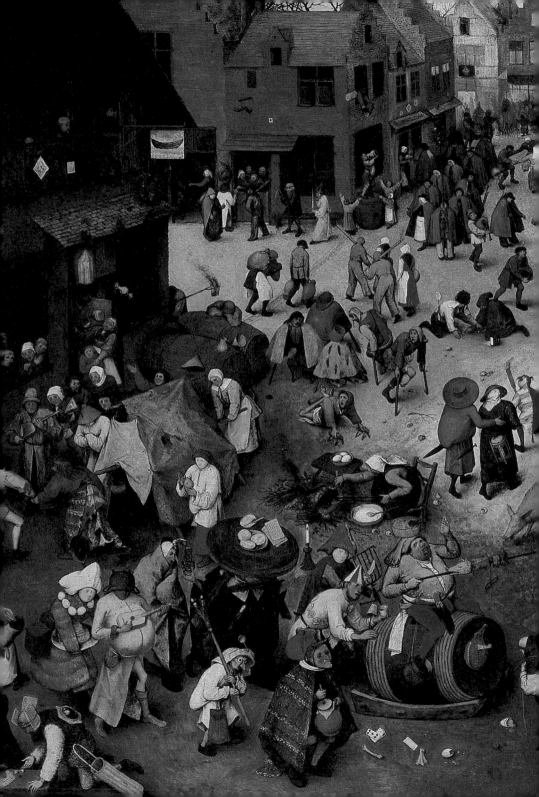

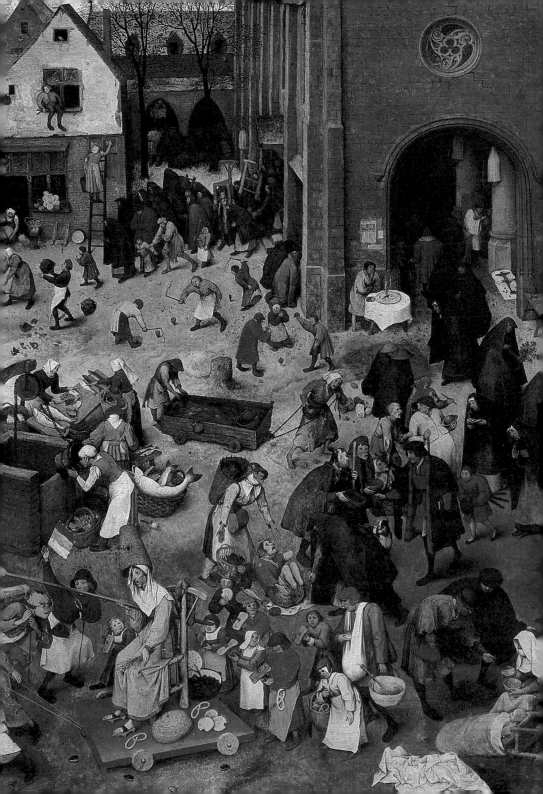

代表了貪婪的報應。瑪格身著男性戰袍，頭戴盔甲，拉起吊橋的怪物形成反諷。瑪格腰間懸掛了一把刀，右手握著一柄刃劍，這樣的裝束與諺語相符——「他手持刃劍進入地獄」。在一五六八年出版的西洋諺語小集收錄了一段十分接近布魯格爾畫中精神的敘述：「一個女人喋喋不休，兩個女人製造麻煩，三個喧囂如年度市集，四個反目爭吵，五個女人組成軍隊對抗第六個手無兵器的魔鬼本身。」

圖見 26、27 頁

關於〈死亡之勝利〉，卡瑞‧凡‧曼德在記述布魯格爾的生平之中曾提到：「畫面呈現出各式各樣對抗死亡的計策。」在這幅填滿瑣碎細節的構圖當中，布魯格爾結合了兩種獨特的視覺傳統：一是北方尼德蘭的死亡之舞，沿續當地木刻傳統，另一則是義大利觀念的死亡之勝利，就像他在義大利帕勒莫（Palermo）和比薩（Pisa）所見到的濕壁畫。不過，事實上，布魯格爾所繪的死亡軍隊，冷漠無情地跨越地獄般慘境的一片土地，這個令人難以忘懷的版本相當具有獨創性，也是源自他想像力的傑作之一。

對於所有的男人與女人而言都是一樣的，無論他或她們在世間的地位多麼尊貴，無一能夠逃脫死亡軍隊的手掌。在布魯格爾的畫中，死亡軍隊全然無視於水深火熱的煉獄景象，細節部分充滿了各種不同驚悚的個別形象：死亡之船滿載著死人骨骸的陰森貨櫃，覆蓋其上的帆布被風吹得揚起，旁邊貨運馬車上也堆滿了骷髏頭。還有一個女人跌倒在死亡馬車即將行經的小徑上，一手緊握著紡錘和捲線桿，象徵人類生命的脆弱，而細長的紡線就要被另一隻手上的剪刀切斷。

義大利之行

一五五一年，布魯格爾成為安特衛普畫家公會中的畫家，這

嘉年華與四旬齋的爭鬥（局部）（右頁圖）
嘉年華與四旬齋的爭鬥　1559 年　油畫畫板　118×164.5cm　維也納藝術史美術館藏（前頁圖）

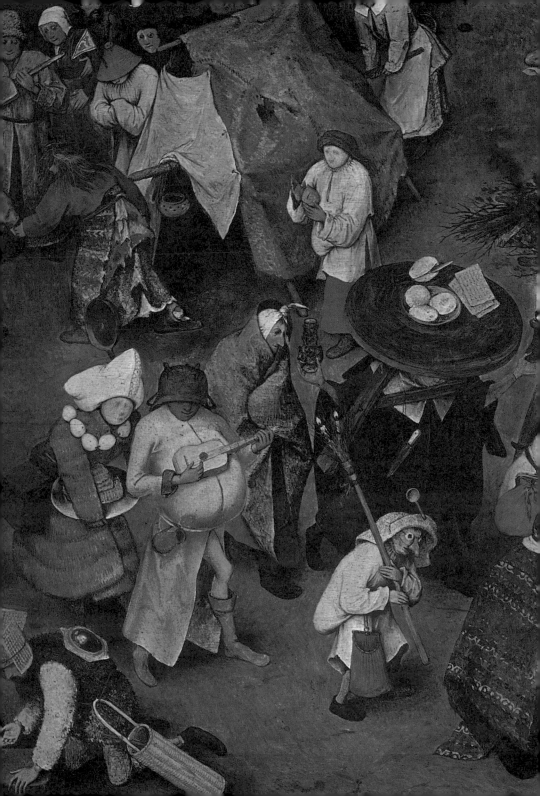

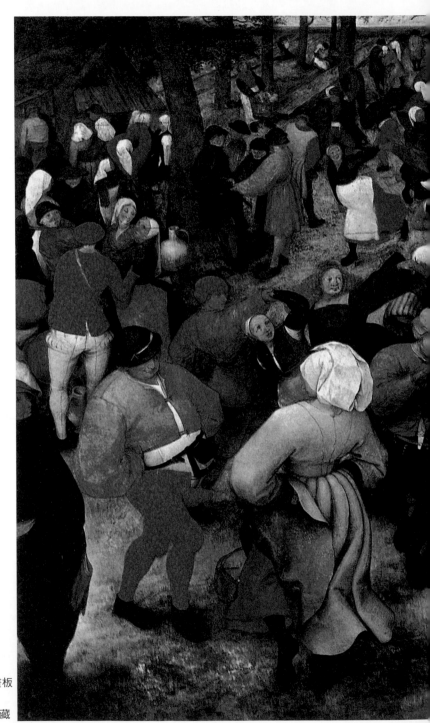

戶外婚禮舞會
1566 年　油畫畫板
119×157cm
底特律美術協會藏

50

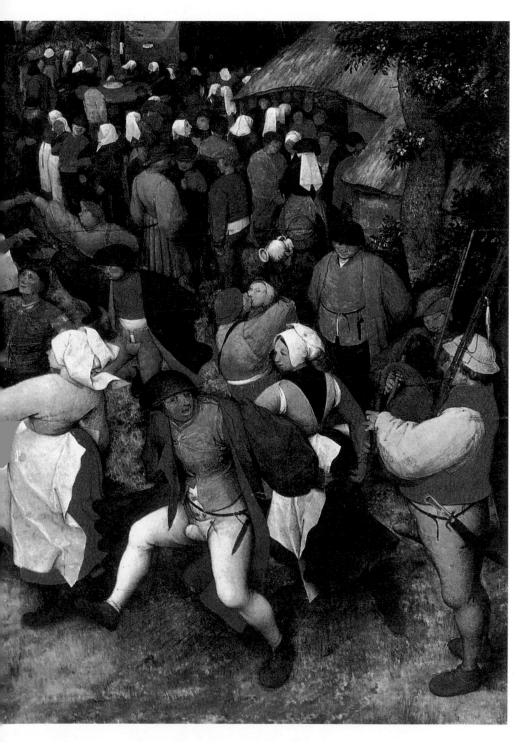

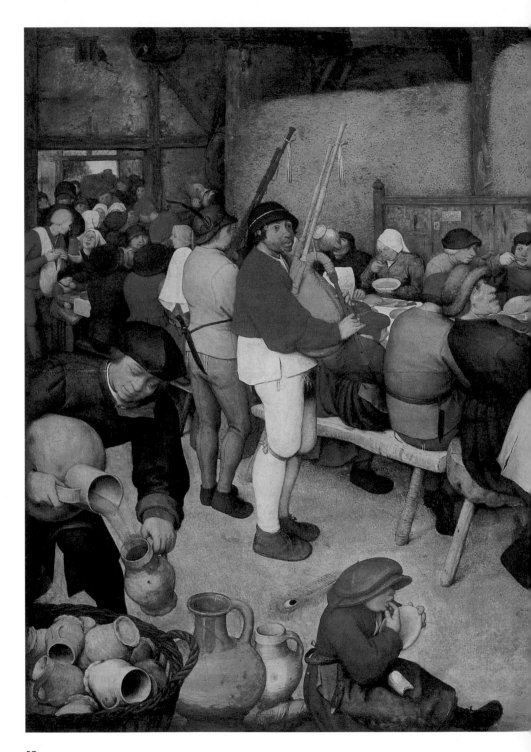

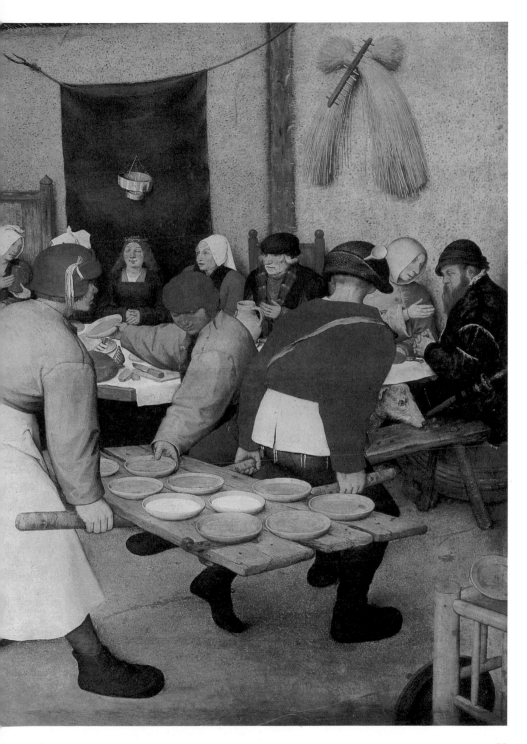

表示他已令人滿意地完成了訓練階段，並符合資格能夠開設自己的畫室。在一五五二、一五五三年以及一五五四年間，他到義大利旅遊。一五五二年時他在義大利南部，拜訪了瑞吉歐・卡拉布瑞亞（Reggio Calabria），並遊覽麥錫那（Messina）、帕勒莫（Palermo）和拿坡里（Naples）。次年，他前往羅馬，認識當時擅於纖細畫的著名畫家古力歐・克羅維歐（Giulio Clovio），克羅維歐收購了許多布魯格爾的作品現已遺失。這批作品包括了水彩畫〈里爾一景〉，這項技巧布魯格爾可能是學自彼得・柯克・凡・亞斯特之妻梅肯・維胡斯特・貝絲莫（Mayken Verhulst Bessemers），她是這種媒材的專家。從布魯格爾的繪畫中，可以很清楚地看出他的水彩技巧十分熟練，因為他能夠以油彩顏料表現出同樣的精細度和透明感。晚年的油畫作品〈盲人的寓言〉和〈憤世嫉俗者〉將此特點表現得特別明顯。克羅維歐擁有的〈里爾一景〉和〈巴別之塔〉的纖細畫，顯示出布魯格爾已經把精力集中在風景畫的繪製上。這點可從此趟旅行中所畫大量的阿爾卑斯山系列素描作品，來支持我們的推論。

　　〈巴別之塔〉的故事是聖經當中訓誡人類因驕傲自負而遭致上帝懲罰的一個例子，巴別是聖經中的城市名字，諾亞的後代巴比倫尼洛王（Roi Nimrod）擬在此建造通天塔，上帝怒其狂妄，使建塔人突操不同的語言，塔因此終未建成。無疑地，這個寓意正是布魯格爾欲想在畫作中呈現出來的內容。同樣的這個主題布魯格爾曾經畫過三次。第一個版本的尺寸非常小，且是畫在象牙上，這件作品登錄在克羅維歐的財產目錄上，不過可惜的是現在已不存在了。第二件作品是完成於一五六三年，目前藏於鹿特丹的波寧根美術館（Museum Baymans-van Beuningen）。第三個版本是以較傳統的手法處理「巴別之塔」這個主題，並且在畫面左下

圖見 39 頁

圖見 40、41 頁

農民的婚禮（局部）（右頁圖）
農民的婚禮　1567 年　油畫畫板　114×163cm　維也納藝術史美術館藏（前頁圖）

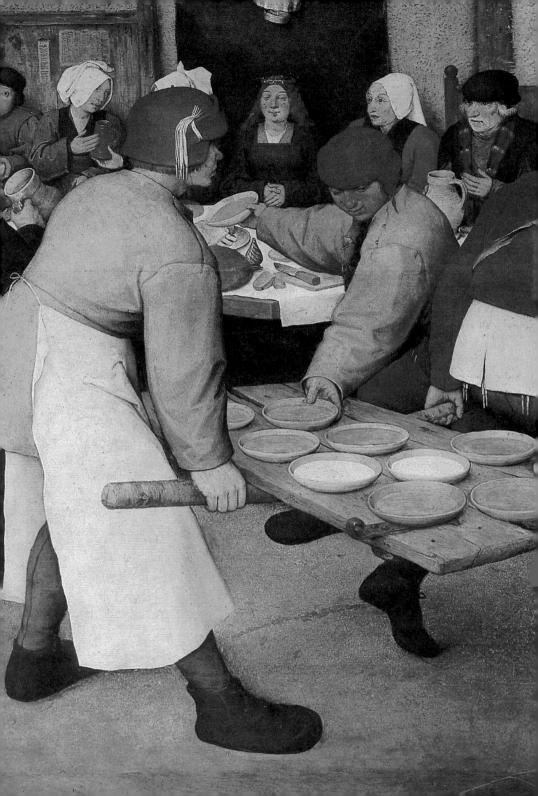

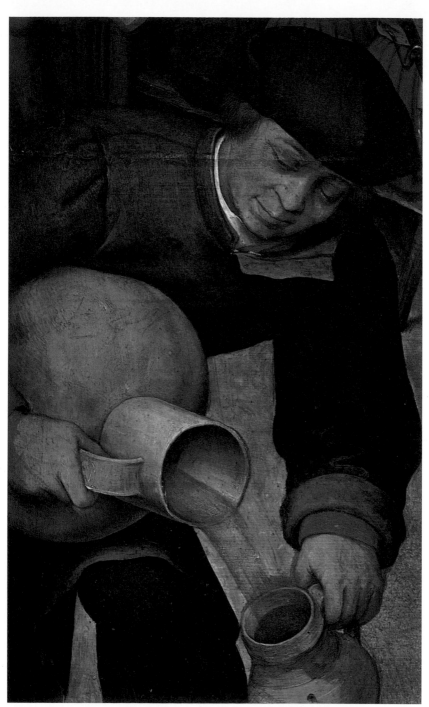

農民的婚禮（局部）（左圖、右頁圖）

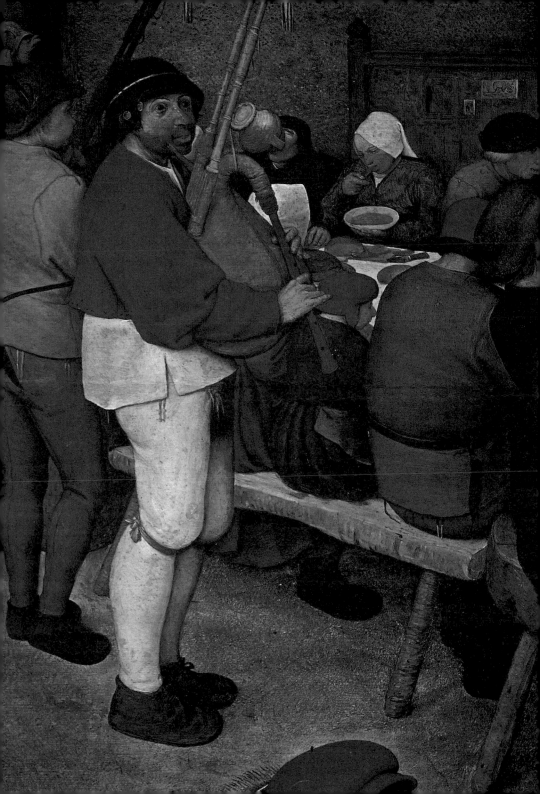

角還描繪了尼洛王參觀未完成的塔的情景。

　　布魯格爾的巴別之塔，造型十分類似羅馬圓形競技場以及其他羅馬古蹟，可能布魯格爾在距此十年前的義大利之行當中曾經親眼見過這些實景。回到安特衛普之後，他隨著記憶重新喚起對羅馬的印象，而繪出〈巴別之塔〉。值得注意的是，對當時代的人而言，羅馬與巴別之塔的對比是有其特殊的含意：羅馬曾經是凱撒大帝企圖建造的永恆之城，然而羅馬之後的衰微與頹敗，卻成爲象徵世間成就之空虛與無常的代表。

版畫創作

　　在他返回法蘭德斯的歸途當中，布魯格爾開始爲安特衛普的鏤刻師兼版畫商西洛尼曼・寇克（Hieronymus Cock）工作。這些阿爾卑斯山素描成爲許多精細風景構圖的依據，而且事實上是再由其他的藝術家刻印出這些設計圖樣。寇克很可能十分喜愛布魯格爾的作品，因爲不久之後他就雇請布魯格爾爲他作人物畫的構圖。在這些版畫當中，「七項致命的原罪」系列以及著名的〈大魚吃小魚〉皆是典型的早期例子。就像大部分布魯格爾的作品，圖中都很巧妙地結合休閒娛樂與嚴肅的道德訓誡。這種風格原來就是有意識地延用西洛尼曼・波修（Hieronymus Bosch 活躍於一四八〇或一四八一年）的藝術。寇克從前就已經成功地銷售波修設計的版畫，而十分有趣的是，確定爲布魯格爾所繪〈大魚吃小魚〉的構圖（有一幅草稿的真跡素描，目前藏於鹿特丹，上面有他於一五五六年的簽名），按此刻印出來的版畫一開始還延用波修的名字。當時，人們注意到了這兩位藝術家之間的關連，例如在一首一五七二年的拉丁短詩中，稱布魯格爾爲「這位新西洛尼

農民舞會（局部）　1567 年　油畫畫板　114×164cm　維也納藝術史美術館藏（右頁圖）

58

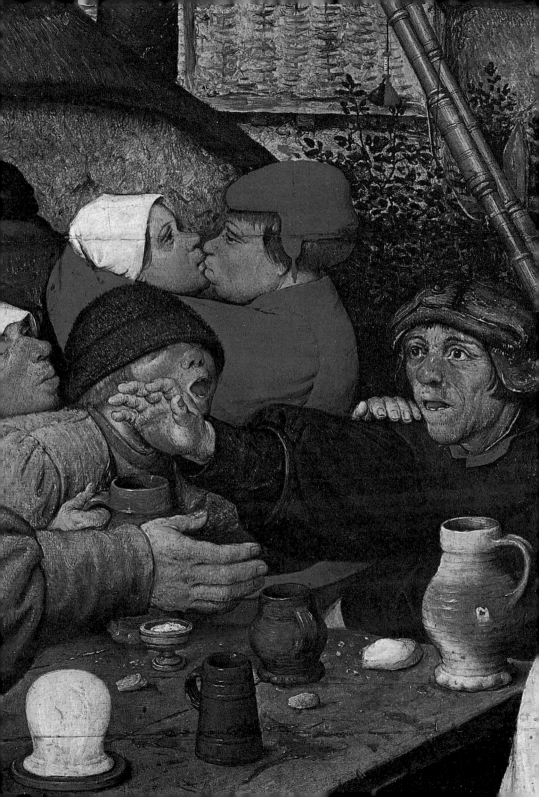

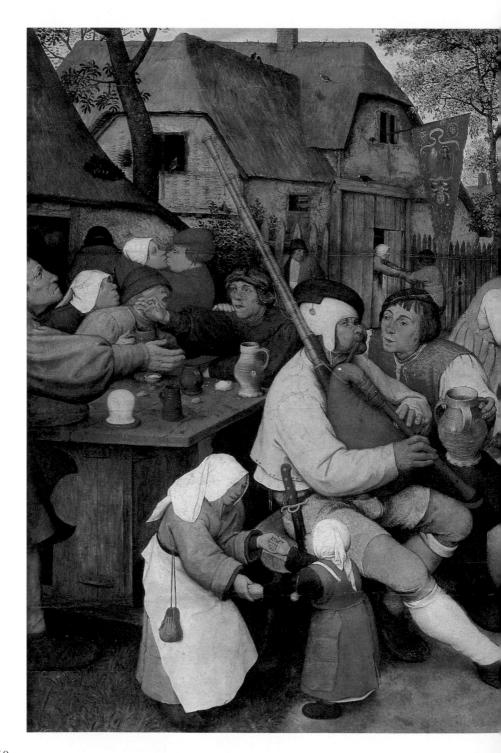

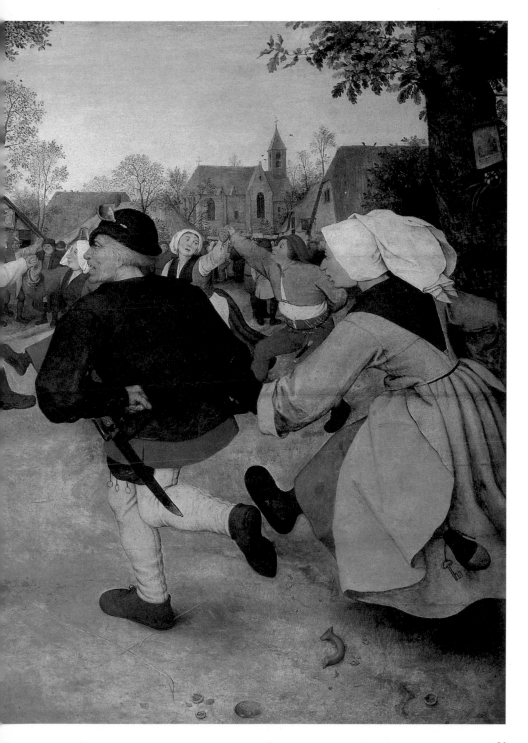

曼‧波修」。

在往後的一生之中，布魯格爾同時以畫家和版畫設計師的身份活躍。這兩種藝術實踐是密切相關的，同樣的繪畫主題供兩種媒材運用。一五五○年代晚期的阿爾卑斯山風景版畫可與繪畫作品相比，如〈播種者的寓言〉，而「七項致命的原罪」系列版畫則可與〈瘋狂瑪格〉比較。

義大利藝術的影響

於一五六三年，布魯格爾與梅肯（Mayken）結婚，她是昔日老師彼得‧柯克‧凡‧亞斯特之女。夫妻兩人移居布魯塞爾，在一五六九年時，布魯格爾於此地過世，享年僅約四十多歲。

在他過事前的最後六年當中，布魯格爾深受義大利文藝復興藝術的影響，逐漸對宏偉壯麗的形式產生興趣。這樣的影響顯見於〈農民的婚禮〉、〈農民舞會〉以及〈農夫與獵巢者〉。特別是把它們與早期畫作，例如〈死亡之勝利〉相比時，可以發現人物尺寸較以前爲大，並且距離觀衆較近，視點也降低了，和整體構圖比較沒有關係。

然而，儘管有這些急劇的發展，布魯格爾仍然繼續創作舊風格的繪畫，在全景空間中安排微小比例人物的構圖。以當時代法蘭德斯爲背景的新約聖經題材，是格外重要的，包括〈屠殺無辜〉、〈伯利恆的戶口調查〉和〈雪中禮讚國王〉。

布魯格爾在一五五九年畫的〈狂歡節與四旬齋的爭鬥〉，是最能說明他風格的繪畫。畫面描繪基督教兩個節期的爭論，在四旬節期間禁用肉食，並參加宗教儀式，而在五旬齋的前三天，卻可以醉飲狂歡。他畫出化妝成四旬齋和狂歡節（謝肉祭）的人，

圖見 46、47 頁

農民舞會（局部）（右頁圖）
農民舞會　1567 年　油畫畫板　114×164cm　維也納藝術史美術館藏（前頁圖）

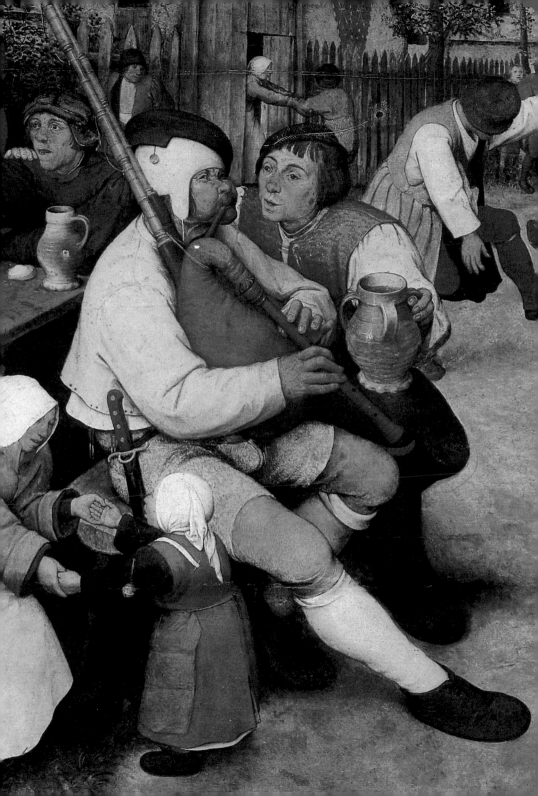

擺開陣勢相互爭鬥。肥胖者象徵謝肉祭，騎在酒桶上吃肉。乾瘦婦女頭戴蜂窩，手持枯枝和晾魚乾的長鏟，象徵四旬齋。男女修道士則拉著車，由戒齋的人群護送。廣場上活躍著歡樂的群眾，每個角落都洋溢生活的旋律，布魯格爾畫出宗教節日喜慶喧嘩的氣氛。

　　而布魯格爾大約於一五六七年繪製的〈農民的婚禮〉，傳統上皆認為只是描繪農民生活一景，並且就是這種類型的畫作使他獲得了「農民布魯格爾」的稱號。然而實際上，我們現在知道布魯格爾在安特衛普人文主義學術圈當中，是一位相當活躍的領導人物。隨著我們對十六世紀北方繪畫裡象徵主義的了解日漸增加，這張繪畫很可能是在歌頌農民生活之外，還隱含了道德上的寓意——歡慶婚禮之神聖僅僅是自我放縱享樂的藉口。布魯格爾以一種弦外之音、自然主義的幽默手法呈現出人性的弱點。

圖見 52、53 頁

　　婚宴上最引人矚目的是新娘，容光煥發的她身著斗蓬式的服裝沈靜地坐在桌旁。新郎相比之下較不顯眼，他可能是新娘對面穿黑衣的男子，背對觀眾，手握馬克杯，身體正向後靠想添酒。這幅景象之中，畫面右方有一位華服打扮的貴族，入神地傾聽修道士的言談。

　　〈農民舞會〉這件作品根據推測是與〈農民的婚禮〉前後時間所繪製的，大約是在一五六七年。這兩張繪畫的尺寸大小相同，它們可能是一對畫作或是一系列描繪農民生活作品當中的一部分。〈農民的婚禮〉與〈農民舞會〉是布魯格爾晚年風格的精彩代表作，以運用義大利巨型人物構圖為其特色。

圖見 60、61 頁

　　就像〈農民的婚禮〉一樣，布魯格爾可能在〈農民舞會〉之中也賦予了教化人心的言外之意，而不僅是一張描繪農民生活的生動群像。暴飲暴食、貪求美色以及憤怒難平的醜態都可以在這

農民舞會（局部）（右頁圖）

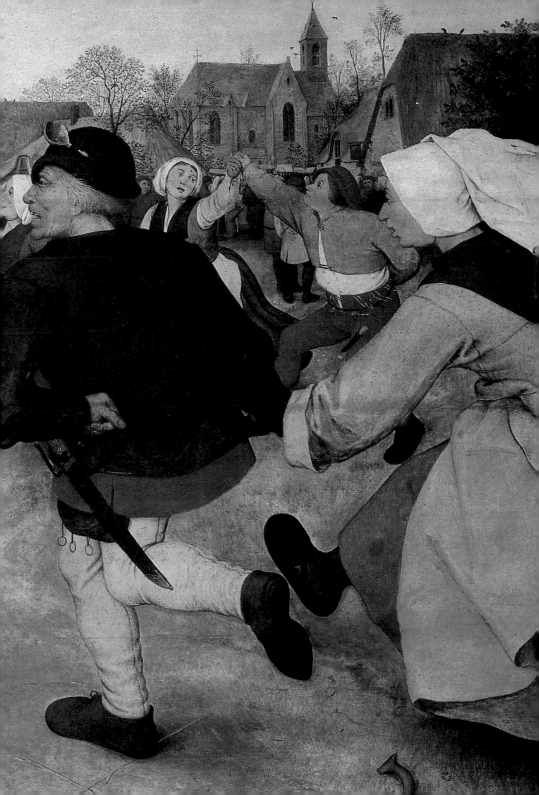

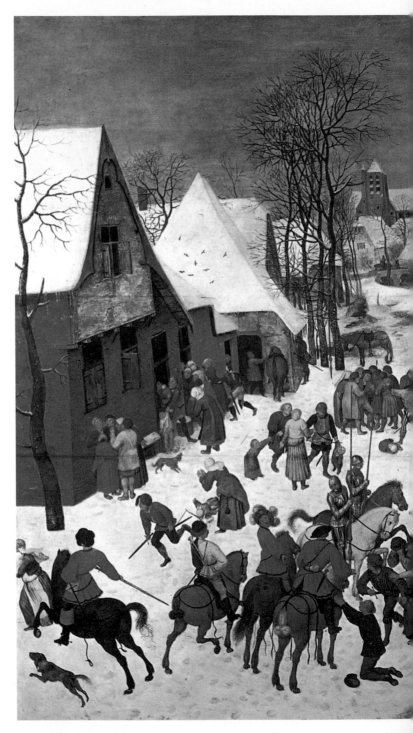

屠殺無辜
1565～1567 年
油畫畫板
116×160cm
維也納藝術史美術
館藏

66

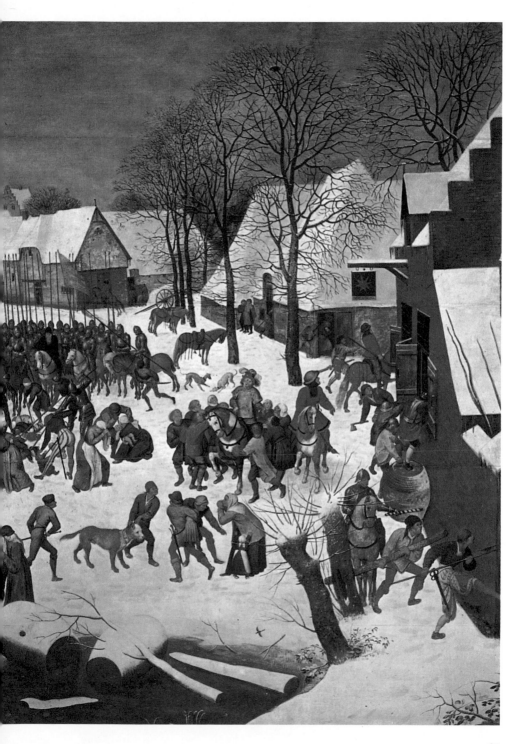

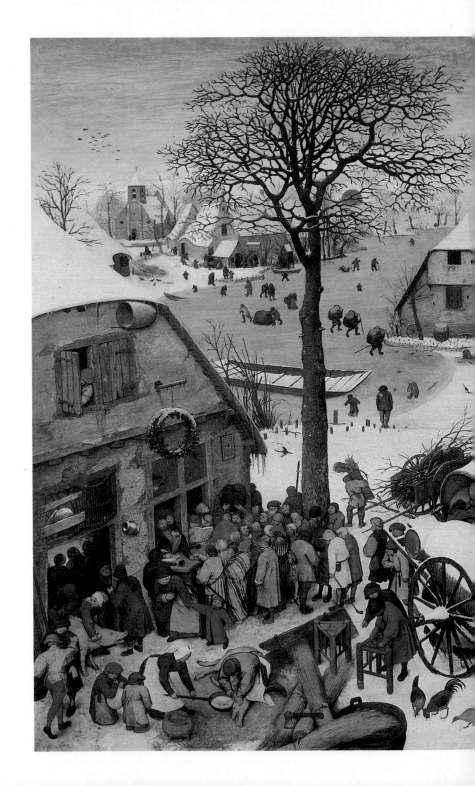

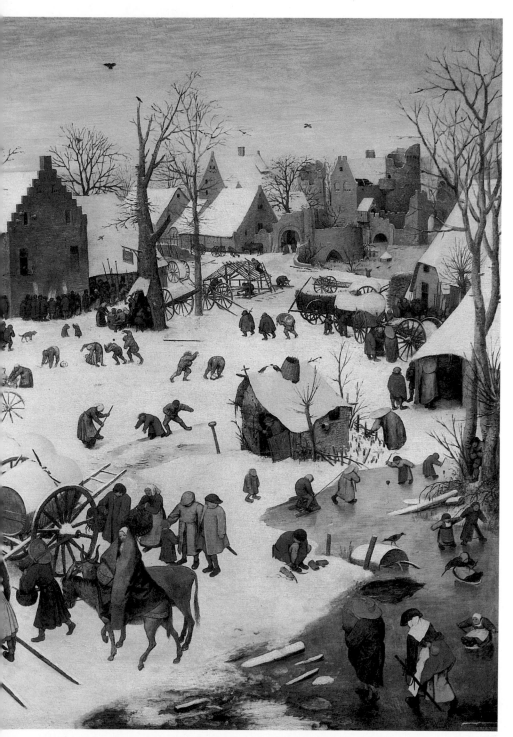

幅畫中看到。坐在蘇格蘭吹笛手旁邊的男子，頭上戴了一頂插有孔雀羽毛的帽子，正是虛榮與自大的象徵。這個農民狂歡的場合原是爲了慶祝一名聖人的節日，然而跳舞的人們皆背對教堂，完全無視於掛在樹上的聖母像。畫中酒店醒目的位置，則把人們視物質享樂遠重於精神信仰的心態暴露無遺。

至於在〈屠殺無辜〉一圖當中，布魯格爾把聖經故事以十六世紀當代場景表現出來，描繪一個法蘭德斯村子遭受搶劫、掠奪的景象。這種的構圖自然對於那時代的觀眾而言，有太直接的悲慘聯想。不過，布魯格爾似乎不大可能專對某個事件譴責西班牙政權，他或許是對戰爭以及戰爭中個人的殘酷暴行表達不滿。

圖見 66、67 頁

就像〈屠殺無辜〉一樣，在〈伯利恆的戶口調查〉中，布魯格爾挪用了十六世紀的當代場景來表現聖經故事。他也影射了南方尼德蘭所遭受到的西班牙高壓統治。不過，布魯格爾也可能是泛對官僚行政體系作批評。

〈伯利恆的戶口調查〉這個故事是記載於路克第二章第一至五節：「這幾天凱撒‧奧古斯都頒佈的法令即將開始執行，全世界的人都必須繳納稅款。每個人都要繳稅給自己的城市。約瑟夫當時自卡利里北上，行經那薩瑞斯，進入猶達依，再到大衛的城市伯利恆，與他的妻子瑪莉一同納稅，並對孩子親愛。」

在之前的尼德蘭藝術，〈伯利恆的戶口調查〉這樣的主題十分罕見。背景中傾圮的城堡是自阿姆斯特丹的高塔和城門取景而來。

文學性質的通俗畫

布魯格爾當時的名氣以及大部分的收入，可能都是源自他爲專業鐫刻與大量流通的版畫所作的設計，題材包括風景畫和各種

伯利恆的戶口調查（局部）（右頁圖）
伯利恆的戶口調查　1566 年　油畫畫板　116×164.5cm　布魯塞爾皇家美術館藏（前頁圖）

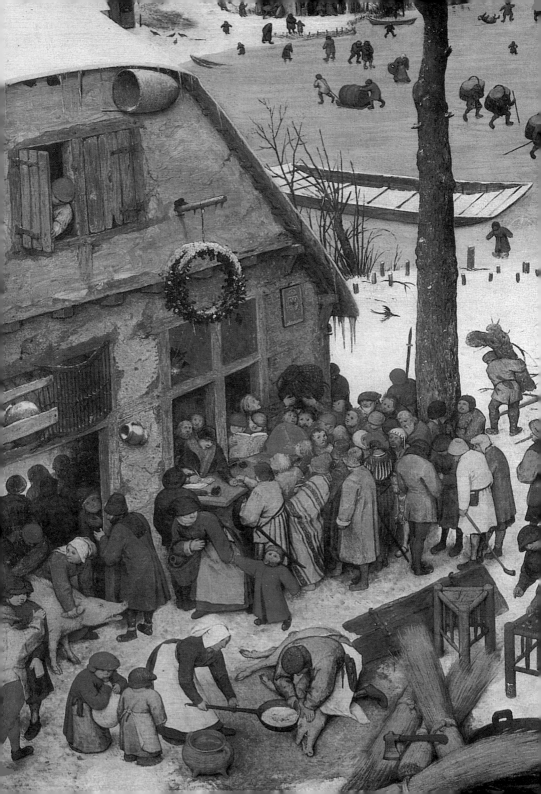

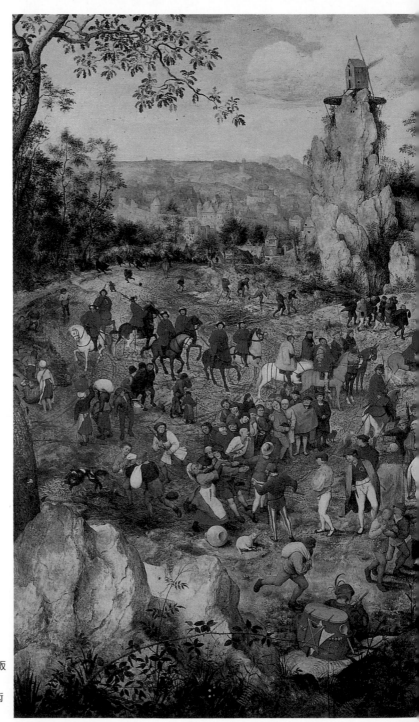

往髑髏地的行列
1564 年　油畫畫板
124×170cm
維也納藝術史美術
館藏

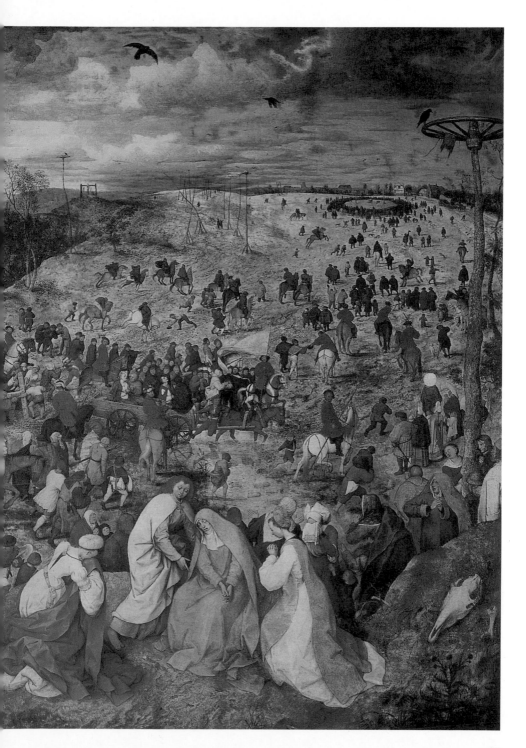

往髑髏地的行列（局部）（上圖、右頁圖）

宗教或寓言性質的不同主題。他的繪畫作品也涵蓋了同樣範圍的
主題，並依同樣的設計原則繪出。在這兩種媒材當中，皆是運用
寬廣的全景構圖和高視點的手法。布魯格爾的作品是根植於群眾
景象與大眾想法，這一點是與凡‧艾克或魯本斯的藝術完全不同
的。如果在布魯格爾的構圖中，發現有一些細節是很難或不可能
去解釋的話（很多都來自有根據的文學故事），這不是因為藝術
家特意要引起觀眾對博學多聞的興趣，而是他試著以影像詮釋想
法、格言或甚至優美的詞句。這種情況就像許多莎士比亞作品、
或古老的三節聯韻詩中所提及的事例，早已經不屬於普通的日常
用語了。

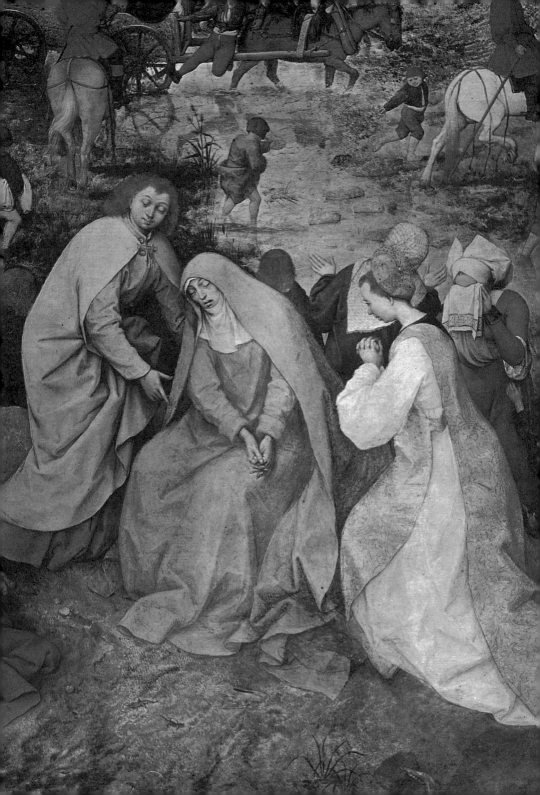

多樣的畫中情節

　　與布魯格爾同時代的人衡量他作品的主要標準，是以畫中故事情節的多樣性，以及細節部分的精準描寫與否，來判斷優劣。卡瑞・凡・曼德評論得對，布魯格爾對此十分擅長。儘管十六世紀的價值觀需要列入考慮，但若細細領略，則故事題材的多樣性是昭然若揭的。當身處於一個，書本如同教育一樣不普遍，也沒有電影、電視和報紙等現代媒體的時代，繪畫與版畫就必須滿足普遍的求知慾，而這種念頭是源於想藉由別人的例子以確定自己的慾望。〈往髑髏地的行列〉（連同其他布魯格爾的作品）原本

圖見 72、73 頁

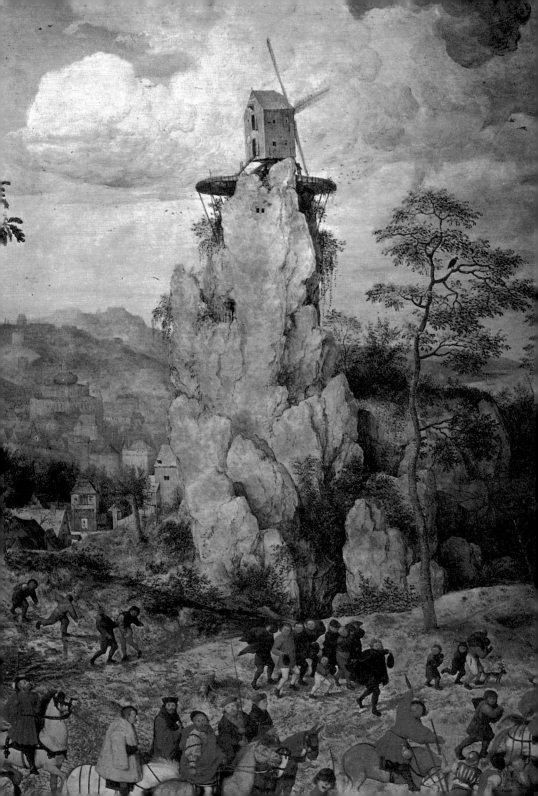

往髑髏地的行列（局部）

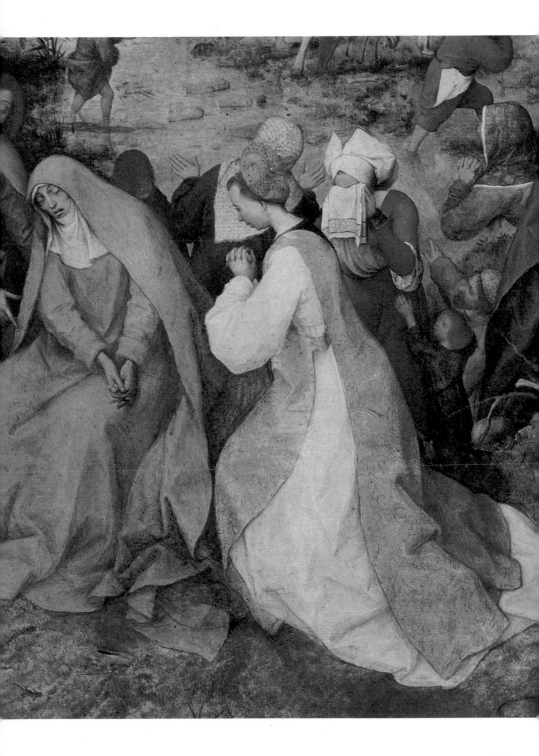

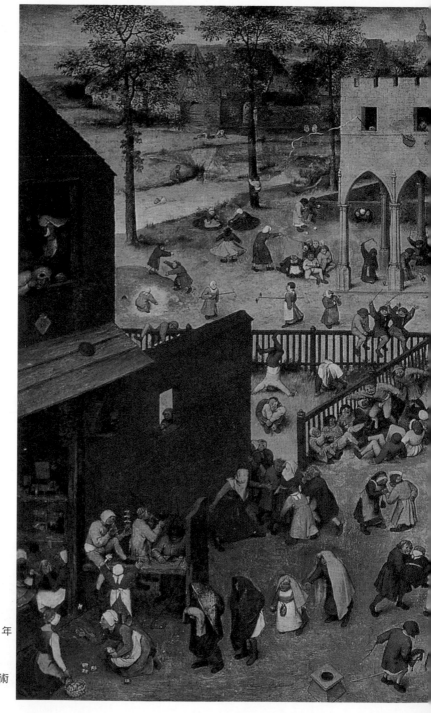

孩童之戲　1560 年
油畫畫板
118×161cm
維也納藝術史美術
館藏

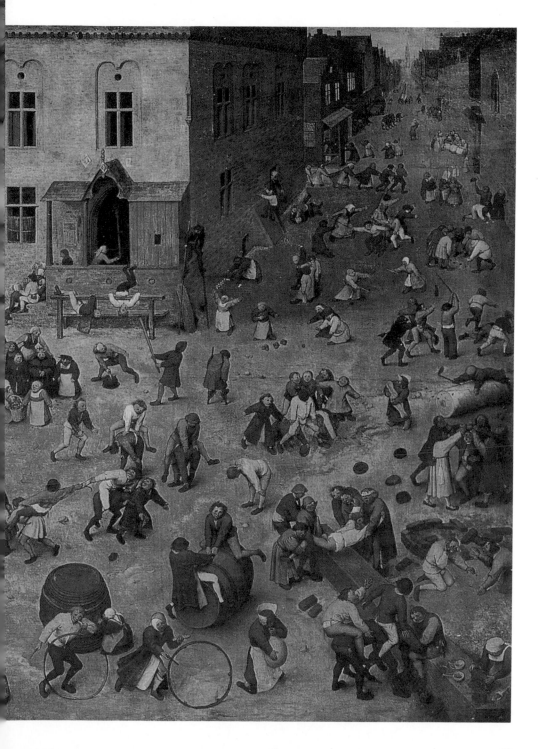

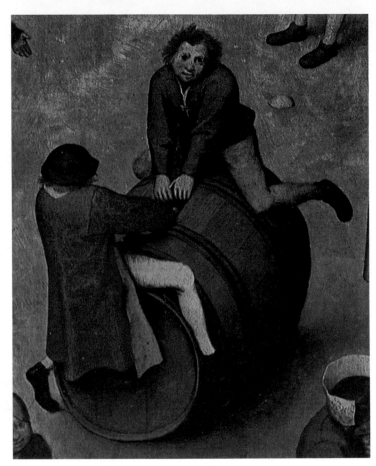

孩童之戲（局部）
（左圖、右頁圖）

以致凌駕了更急迫優先的藝術形式考量。

　　〈往髑髏地的行列〉是布魯格爾最著名的畫作之一。這是收藏家尼可拉斯‧瓊荷林克名下十六件布魯格爾畫作之一，完成於一五六六年。瓊荷林克聘請布魯格爾繪製月令圖，很可能這件〈往髑髏地的行列〉也是他訂製的。

　　對於布魯格爾而言，這件作品的構圖是不尋常的傳統手法。也許是因為要處理一個神聖莊嚴的宗教事件，他挪用了單色畫家布魯斯維克（Brunswick）和安特衛普畫家彼得‧亞爾森（Pieter Aertsen）為人所熟知的佈局。把耶穌安排在人群之中，再把聖母

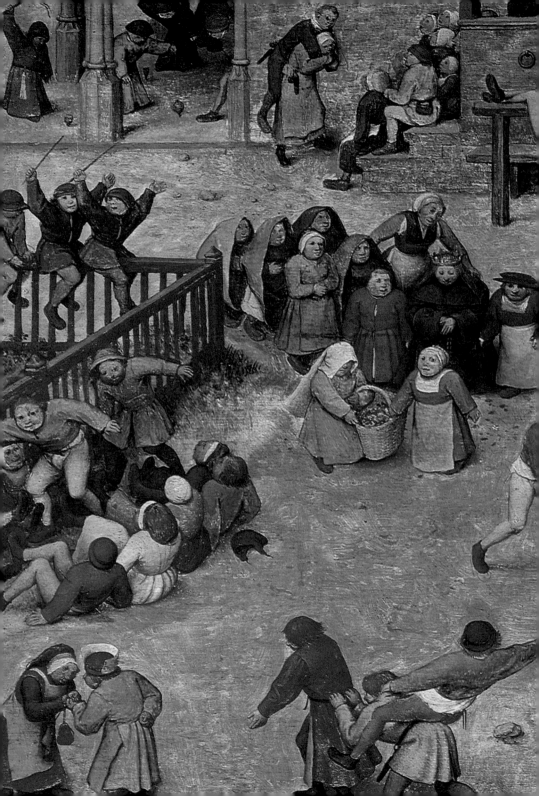

和她的同伴擺置在有岩塊的前景之中，以使她們與身後發生的戲劇化場面疏遠開來，這種畫面配置是典型矯飾主義構圖常見的方式。

　　而〈孩童之戲〉中，布魯格爾則除了鉅細靡遺地在這幅畫中畫出八十種之多的童戲，他的意圖除了百科全書式的圖解之外，更引申了道德上的訓示。畫中的孩童遠較廣場旁的大型建築物佔主要地位，這些建築也許包括了市鎮廳或其他重要的行政單位。這種構圖傳達出的訊息或許是，掌控行政事務的成人，在上帝眼中，不過像在遊戲中的孩童。這裡的孩童，他們眼中所流露出的專注之情，宛如成人在處理顯然較遊戲更重要事務時的表情。布魯格爾所要表現的含意是，在上帝的心目中，兒童的遊戲與他們

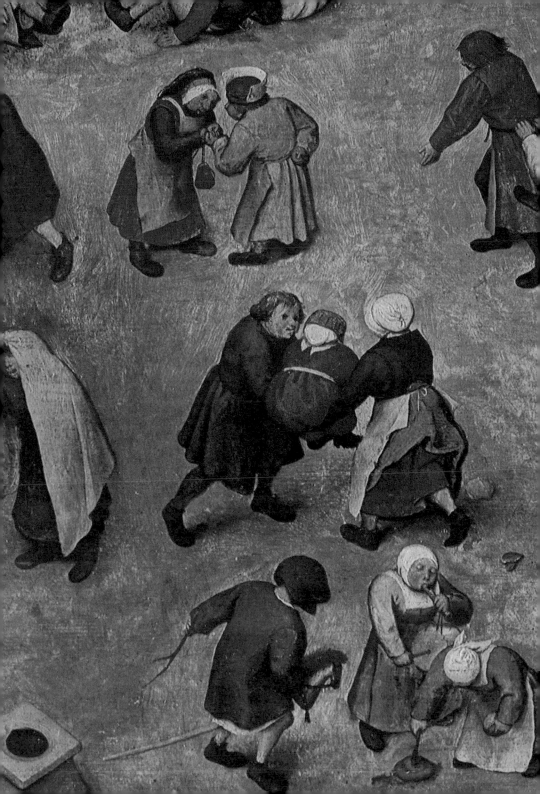

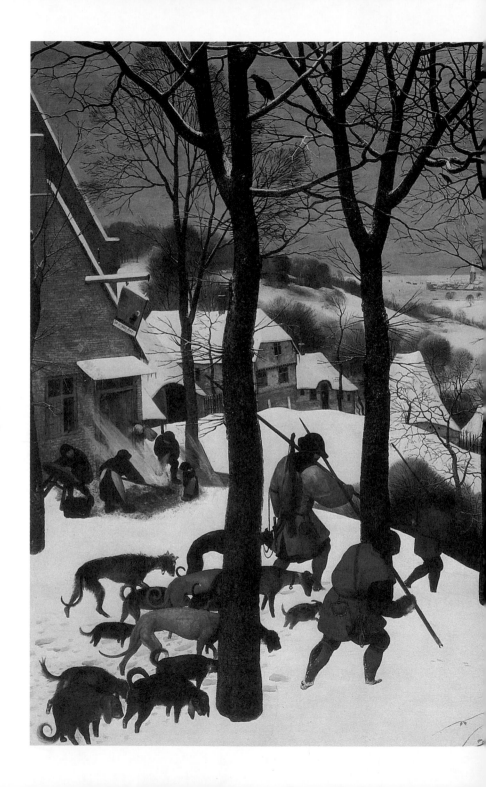

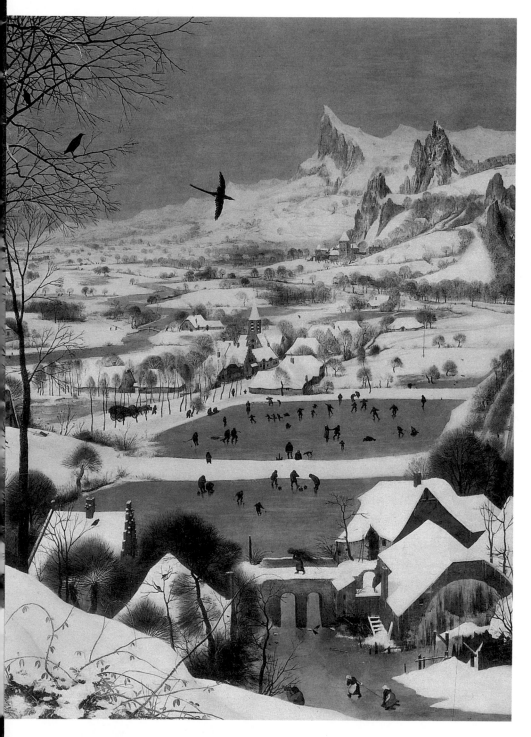

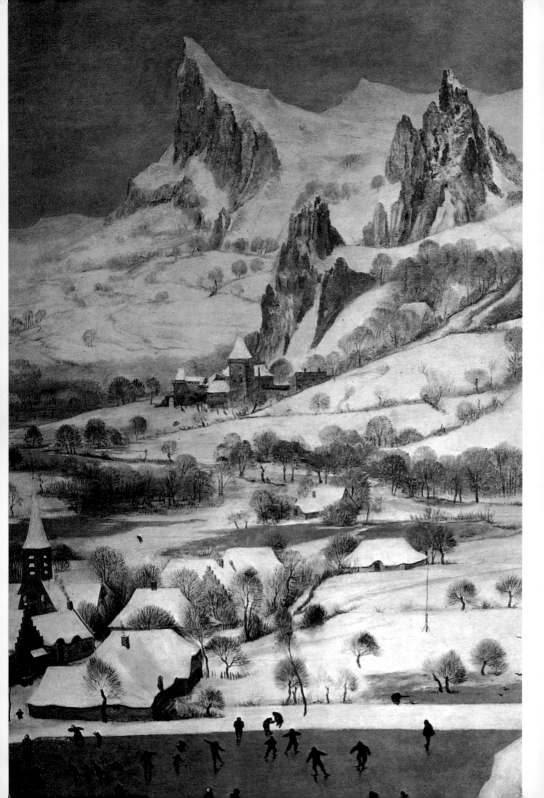

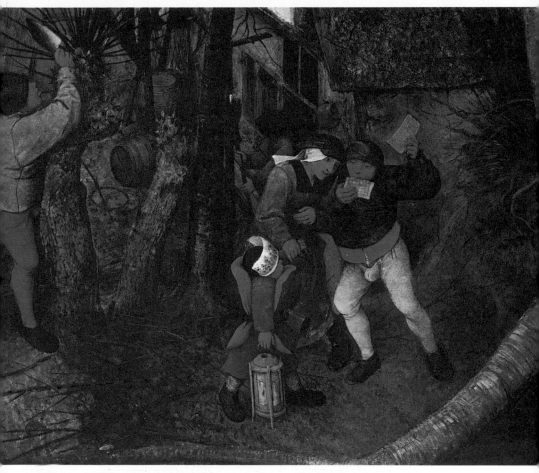

灰暗的日子（局部） 1565 年 油畫畫板 118×163cm 維也納藝術史美術館藏（上圖）
雪中獵人（局部）（左頁圖）

凝視著布魯格爾壯麗的冬季風景，目光跟隨著獵人到達被雪覆蓋
的山頭，穿過有滑冰者點綴的湖泊，越過緩慢又軋軋發聲的手拉
車，繼續穿過村落，經過圓背型橋樑與田野，來到冰封的海域。
若不能欣賞這種替代旅行的感覺的畫，那也是令人難以置信的。
當時一定有許多謙遜而卑微的版畫買主，著迷於布魯格爾纖細的
畫作中，一寸一寸吸引人的魅力與誘惑。我們發現十七世紀早期，

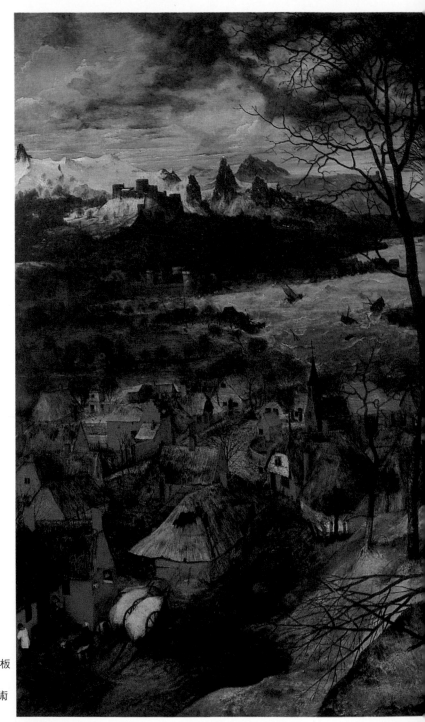

灰暗的日子
（二月月令圖）
1565 年　油畫畫板
118×163cm
維也納藝術史美術
館藏

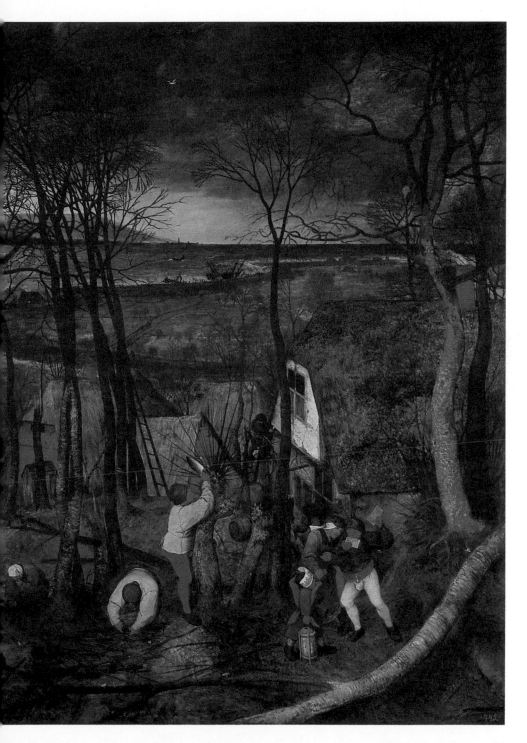

95

愛德華‧挪葛特（Edward Norgate）曾經寫道：「在藝術或自然中，沒有什麼能夠給予我們像注視遠方山群，以及觀看座落於難以靠近之岩壁上的古老城堡一般的奇特景象，他們是如此地千變萬化與壯麗。」這段評註或許是源自布魯格爾的版畫或繪畫，像是〈灰暗的日子〉所啟發文思的。

這些風景畫必定像我們今天累積明信片般被收集，而且比較常被視作自然界豐富與多樣特色的證據，而不是「藝術品」。它們所能帶來的意境，或許能從下面的例子中體會。克里斯迪安四世（Christian IV）在哥本哈根的避暑地羅森伯格城堡（Rosenborg Castle）裡，安排了一小間十七世紀早期的荷蘭和法蘭德斯繪畫的畫廊，畫作一件接著一件沿著牆上的格板排成三列，在這其中包括了一張布魯格爾〈冬景與滑雪者以及捕鳥陷阱〉的早期版本。

在布魯格爾作品中豐富的事物題材，並不是能夠感動我們的歷史現象，而是一個提供歷久彌新的觀賞樂趣之源。與作品本身的其他特點大不相同的是，布魯格爾的繪畫與版畫是非常具有娛樂效果的。觀看這些作品是十分有趣的一件事。此外，布魯格爾舖陳細節的精準度也似乎同樣是不證自明的，不過這或許是要滿足當時觀看藝術的評論需求，而非著眼於他作品中大量的故事情節。

〈灰暗的日子〉是布魯格爾為瓊荷林克所繪的月令圖系列之二。關於月令圖系列的總數問題至今仍無定論，是否按常例為十二件作品，或是只有六件，每幅畫代表兩個月的活動。然而，並沒有太多的理由推翻布魯格爾繪製十二件月令圖的假設。從現存的五件作品看來，都是依照北方傳統上描繪各月活動的慣用手法完成，如同中世紀聖經手稿的月曆插圖。而這幅〈灰暗的日子〉呈現了天空灰濛濛的暴風雨月份，農夫正忙於撿柴以燒火。

此外，由於二月是「狂歡節」嘉年華之月，孩子們戴上紙做節慶皇冠，提著一盞燈在外遊玩。大人則是在食用嘉年華傳統美食雞蛋鬆餅，並隨著揚琴手演奏的音樂翩翩起舞。同時，修屋匠

灰暗的日子（局部）

正在修理遭各季風雪破壞的房屋殘跡，農夫也為他們滿車的穀物蓋上遮蔽物以防止雨水的侵害。

高視點構圖景深遼闊

　　儘管布魯格爾成為人物畫與風景畫的大師，但是他在藝術生涯剛起步時，是一位自然景象的描畫家。當布魯格爾成長之時，也就是正值外界事物對他造成特別印象的階段，風景畫在一五四

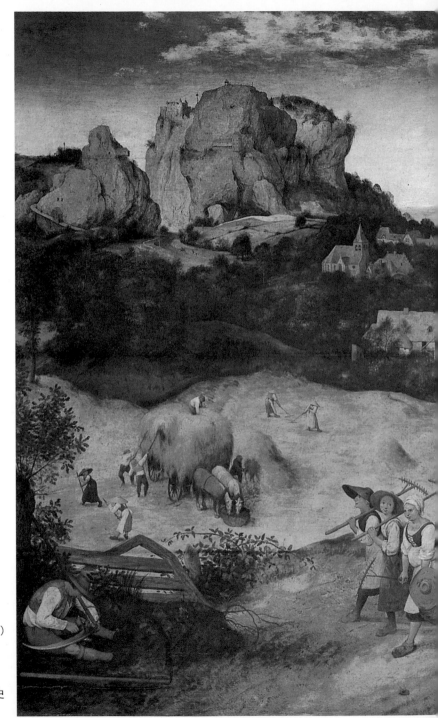

牧草的收穫
（七月月令圖）
1565 年
油畫畫板
117×161cm
維也納藝術史
美術館藏

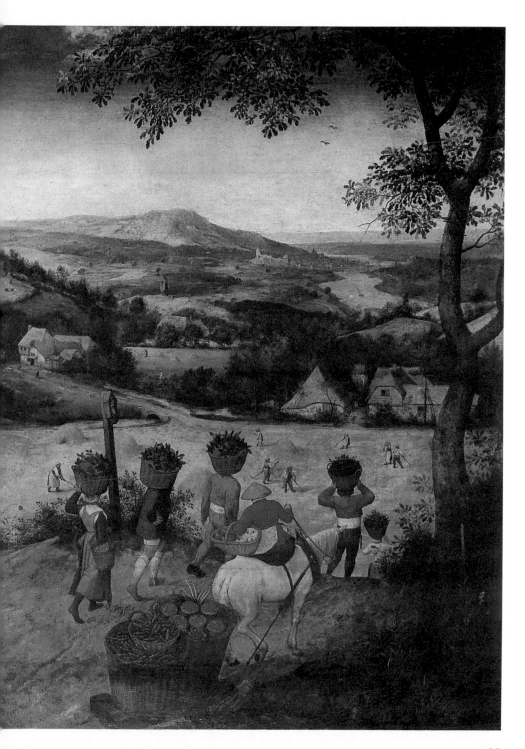

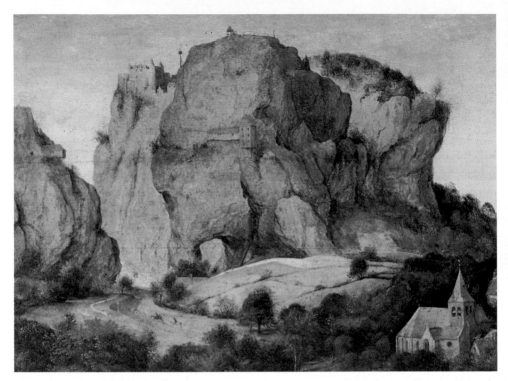

牧草的收穫（局部）（上圖、右頁圖）

〇年代的尼德蘭是最受推崇的，而布魯格爾幻想、怪誕的風格最初是由約亞信・帕底尼（Joachin Patinir 活躍於一五一五年，卒於一五二四年之前）發展而來。它主要的特徵是運用高視點構圖，並描繪出有如顯微鏡般準確的大區域土地和海洋，隱約中彷彿對觀眾有一種被引領至高地觀賞大地疆域的誘惑力。

　　我們可從早期畫作看出布魯格爾延用帕底尼和同類畫家的構圖方法，雖是相當直接但仍帶有試驗性質的風格，像是一五五三年的〈在堤貝利亞海基督向使徒現身之風景畫〉。在一五六〇年代他獨特的個人風格逐漸成形，不論是在人物畫或是風景畫中，他皆運用高視點構圖，把綿延不斷的畫面空間連接至遠景的地平線。帕底尼的〈世界風景畫〉正如它名符其實的稱號，是十分賞

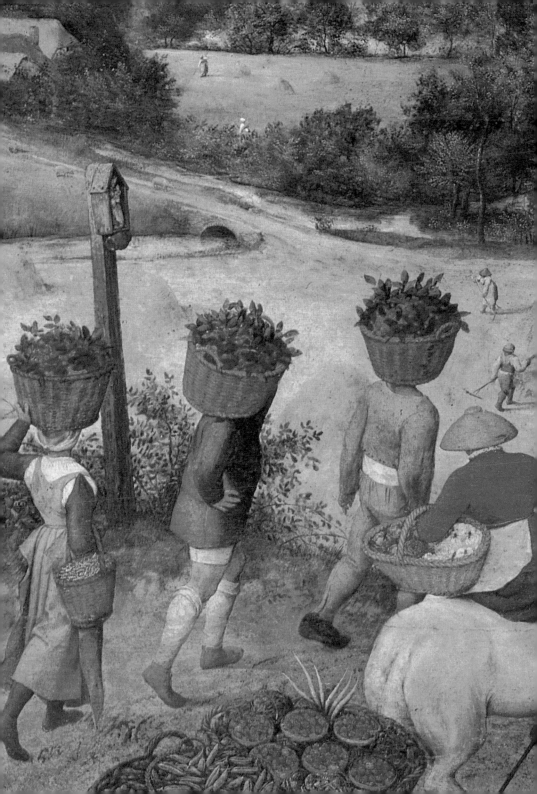

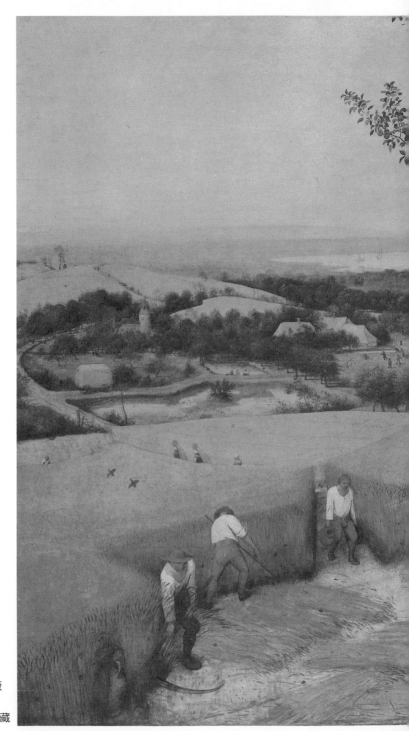

穀物的收穫
（八月月令圖）
1565 年　油畫畫板
118×160.7cm
紐約大都會美術館藏

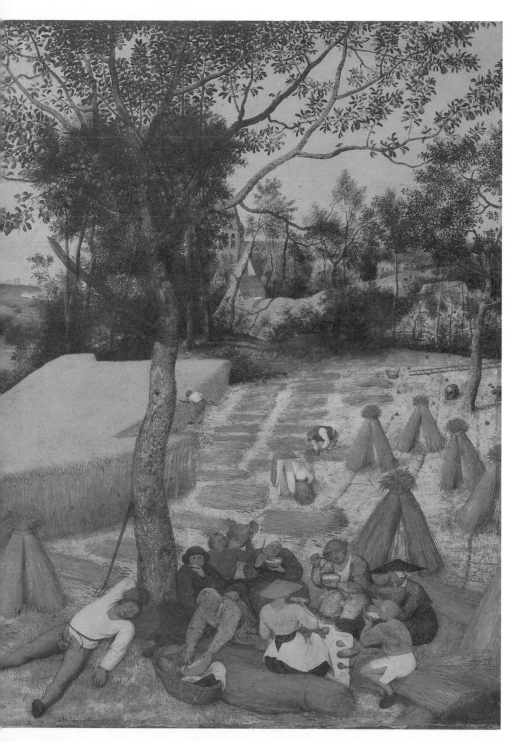

心悅目的，不過我們也必須承認，它們在視覺上並不是完全能夠說服觀眾。畫中景觀包含了清晰的描繪部分，但是由於缺乏令人確信的實體支持，而逐漸減縮成玩具般的景色。然而在另一方面，布魯格爾憑藉著模擬實境的畫質和逼真的細部，得以成功地運用他的繪畫系統。

同時，布魯格爾作品中看似精確描繪的部分，不該矇蔽了他安排全景的巧妙手法。〈雪中獵人〉也許會被認為是取自法蘭德斯多景一瞥，但事實上並不是。位於畫作中間部分的平原和小丘，看起來像是尼德蘭本地的風景，然而實則結合了一五五〇年代早期布魯格爾曾經素描的瑞士積雪群山。〈雪中獵人〉、〈灰暗的日子〉或〈歸牧〉，與帕底尼、查・馬其（Jan Matsys）、亨利・梅・德・貝勒（Henri met de Bles）或是其他十六世紀風景畫專家的作品一樣，畫中都有一些不合常理的部分。就連在高視點構圖中，前景的人物隱退至山坡頂部也是矯飾主義以來慣用的構圖手法，可以追溯至喬・凡・史柯瑞（Jan van Scorel）的尼德蘭繪畫〈耶穌進入耶路撒冷〉，一直到西斯丁禮拜堂的頂棚壁畫上〈洪水的故事〉。

圖見 88、89 頁

十一月是牛群自夏季牧場返回冬季避寒地的月份，〈歸牧〉是布魯格爾以此為題的創作，安排的畫面是牛隻正被趕往山頂上的村莊。在這件作品當中，我們能夠清楚地觀察到布魯格爾功力深厚的繪畫技巧。個別的形體都以最簡約的手法表現得淋漓盡致。在打底的輪廓線上，顏料用量十分淺薄，有時幾乎是乾的筆觸。淡褐色石膏粉的底色隱約可見，繪予前景畫面溫暖的褐色調子。布魯格爾應該都是直接在木板上畫底圖，只有一張〈雪中獵人〉的紙上素描被後人發現。

圖見 108、109 頁

大師作品中的矛盾與張力

我們並不難了解，在布魯格爾的藝術作品當中有一個主要矛盾，是介於構思、概念性的整體設計理念，與忠於自然的細部描

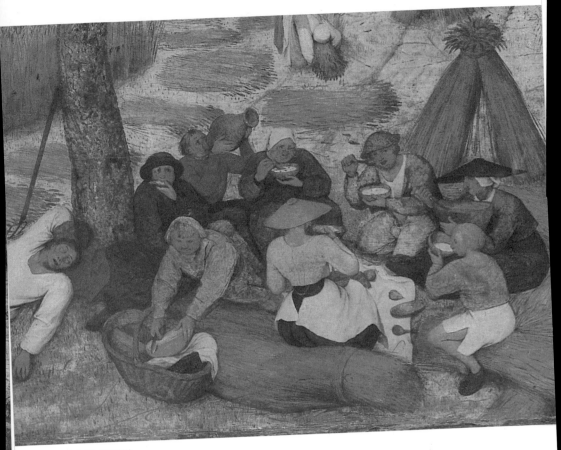

穀物的收穫（局部）

繪。他的素描作品不同於作爲版畫之用的完稿草圖，隱約顯示出
兩種不同的觀看方式，：遠觀的風景畫，以及近距離觀察下所繪
的農夫草圖。在後者畫面上布魯格爾並題記了「取材自生活」，
他信心滿滿得如同凡・艾克在〈亞爾諾費尼和他的新娘〉肖像中
的牆上寫下「楊・凡・艾克在場」。

　　然而，存在於大師作品中的矛盾並未減損它們的藝術價值，
這些矛盾反而成爲張力所在，產生出力量。布魯格爾作品的寬廣
視野與面貌，構成一個完整的畫中世界，而這也是在表現單一人

107

物與群體上，精準且極爲重要的視覺說服技巧。當我們可以從畫面裡的周遭大環境中觀察到「每個人物」的生活情景時，他們看起來會更加鮮活。如此寬宏的視界也引起了觀眾的共鳴，在布魯格爾狂風襲捲的空間中，一般典型的多季景致激起有如莎士比亞優美意境所帶來的感動：「狂風無止盡地、粗暴地吹襲著這搖搖欲墜的世界。」

同時，在這些壯麗的敘事性構圖中，人物、群景與情節賦予了畫面生命力，也增強了說服力。這些人物的微小尺寸，在與其所在環境相較之下，說明了人類的脆弱，而就是這種脆弱抵消了布魯格爾想法中的殘酷與悲觀，也是使這些畫作如此深感人心的部分原因。然而，若非如此仔細地端詳，它們是不會如此動人的。布魯格爾的寫實功力十分深厚，例如在〈狂歡節與四旬齋的爭鬥〉場景中的人物，彷彿是文件檔案的記實資料。他如實地描繪市井小民，把他們簡樸而自在的特色，以及如何站立、行走和作日常手勢都忠實地記錄下來。

簡單明瞭的率直風格

彼得・布魯格爾擁有一個直言不諱的坦率心智。他若是看見了樹林，就會清晰地描繪並區隔出林中一棵棵的樹木。就是這種精確忠於原物的特質，使他幾乎是無意識地刪除了浮誇而繁複的部分，而這種裝飾性要素原來卻是內含在他所運用的矯飾主義構圖技巧之中。此外，他直截了當、使人一目了然的風格，再加上視覺技巧中極少出現創新的表現（布魯格爾若再生，或許可能成爲一位極佳的默片喜劇演員），使得他的構圖設計十分適合複製成大量流通的版畫。

歸牧（局部）（右頁圖）

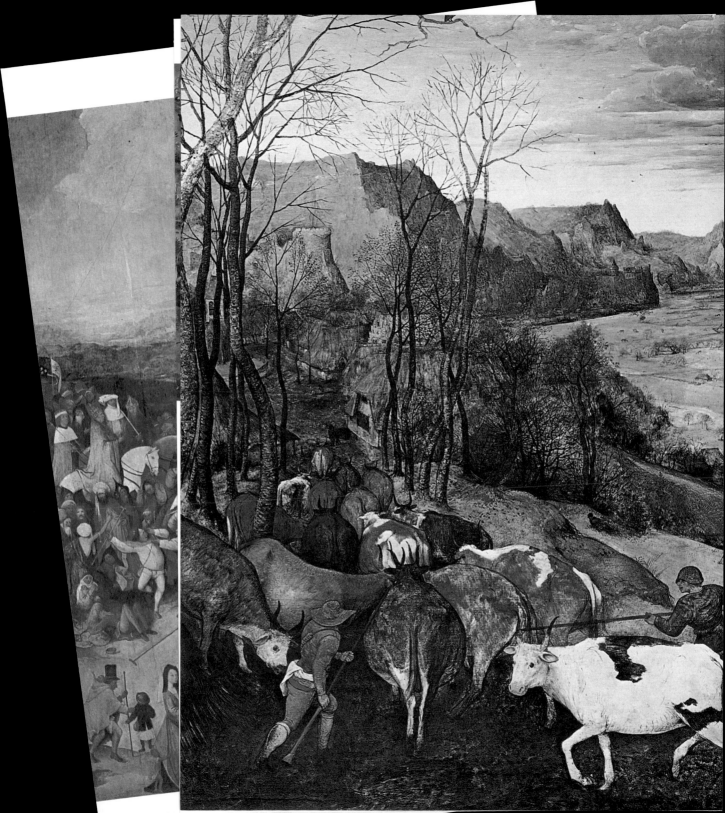

術館）。

　　起初，布魯格爾的技

透視技術太僵直，群景的

得如何較自然地爲人物佈

亡之勝利〉一圖中，全景

童之戲〉一樣，但是我

今畫中強烈的對角線構

而是作爲畫面大量出現

　　布魯格爾也從波

寸，以使畫面呈現出

例如在〈瘋狂瑪格〉

性的船。此外，還學

動物、鳥類和爬蟲

　　布魯格爾此類型的

別突出的作品。自

精心繪製的

　　布魯格爾的

畫作品當中，買

管我們對布魯

識型」的藝術

會做的下一步

他的繪畫、素

會因爲有意

勁。布魯格

聖母之死　1564 年　油畫畫板　36×54.5cm　英國班柏立國家信託屋

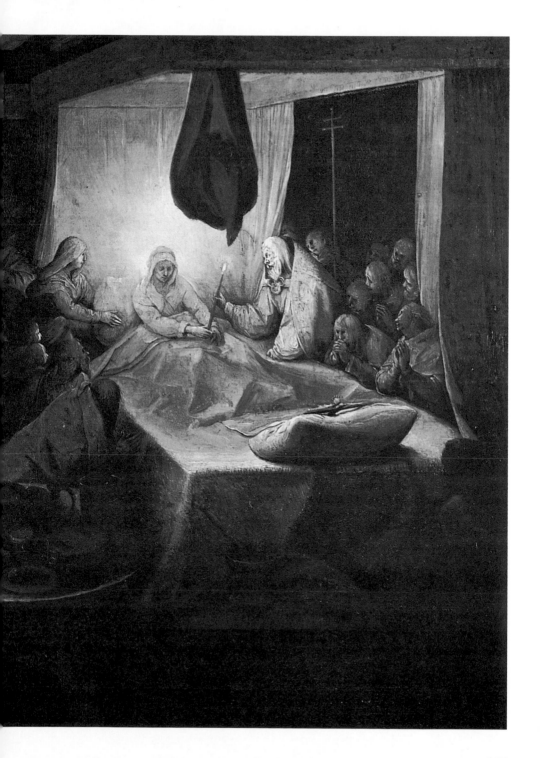

聖保羅之皈依　1567 年　油畫畫板　08×156cm　維也納藝術史美術館藏

119

多素描作品一樣，他堅持到最後一筆完成畫作。

　　由於他並不會特別集中精力在畫面的中心人物，所以在他所有的畫作裡，我們都可以發現最精心繪製的細節處理，這和莎士比亞運用優美文句形容配角的情況有異曲同工之妙。舉例來說，在〈往髑髏地的行列〉的最左邊，有位手提重籃的男子擦身經過兩位婦女，其中一位頭上頂著一個大水壺。這個埋藏在邊緣的群組並不算是重要部分，但是這幾個人物都那麼栩栩如生，他精準而簡潔的表現技巧就像竇加引以為傲的繪畫特色。長時間研究布魯格爾的繪畫，但卻不為他異稟的天賦所動，那是不可能的。

　　再者，布魯格爾也是運用平鋪直敘的手法來處理畫面。在拉斐爾的名作〈耶穌背負十字架〉當中，畫家描繪了數個永恆、完美理想化的大尺寸人物，並以特寫方式處理。然而，恐怕再也沒有比布魯格爾在維也納的祭壇畫，能夠與拉斐爾畫作形成更強烈的對比了。在布魯格爾畫中，耶穌已淹沒在人群之中，大家蜂擁而行爬上山丘以觀看救世主之死，彷彿再現了人們正在趕往處決的現場。特別是由於他不強調傳統上中心人物的視覺份量，因而有助於創造出新的深層感動。

　　布魯格爾與眾不同之處還不止於此。在畫面的左下角，我們可以看到塞瑞的西蒙被士兵強迫去協助耶穌背負十字架。不過，塞瑞不願意做這一點憐憫耶穌的舉動，他的妻子也從旁支持他並試圖抵制士兵。然而，我們發現她的腰際配戴著一條象徵教徒的薔薇念珠。布魯格爾安排這個對於基督教精神偽善的嚴厲視覺批評，出現在基督教信仰本身起源的關鍵場合之一。這個構圖同時也顯示了布魯格爾的悲觀看法與獨立思考。沒有任何教堂會發覺到在祭壇畫上，竟會出現像這樣的小細節。此畫展現了布魯格爾身為一位藝術家所具備的巧妙手法，他顯然從追求自然主義、不拘泥於當代觀點的個人風格中獲得了優勢。認為他取材自完美化

聖保羅之皈依（局部）（右頁圖）

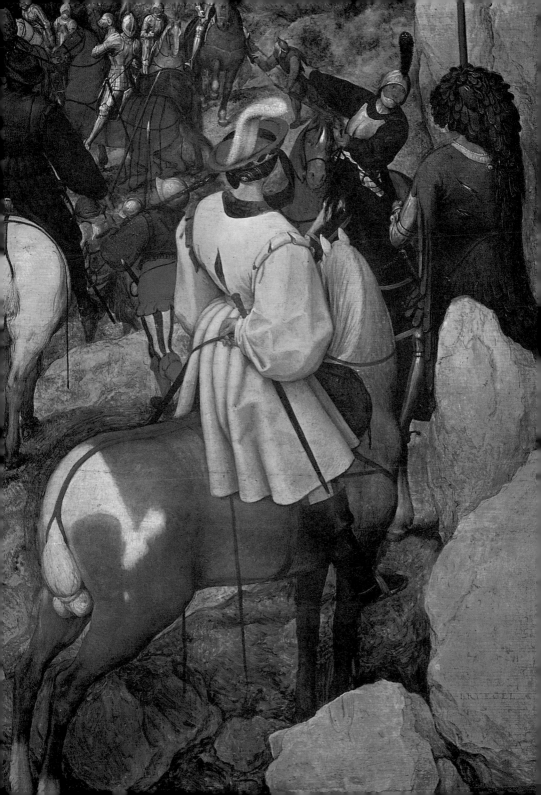

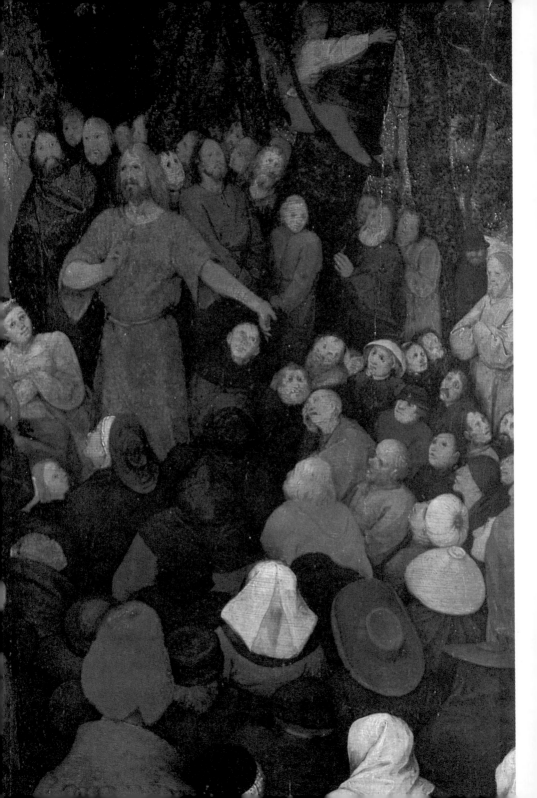

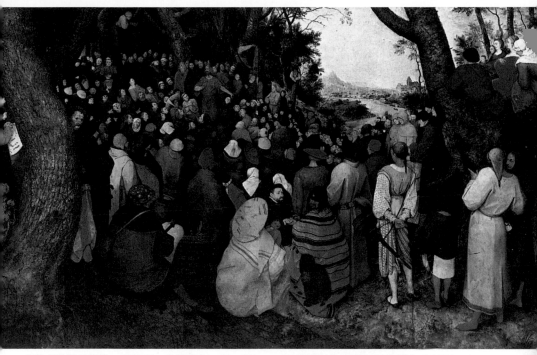

施洗者約翰的講道　1565 年　油畫畫板　95×160cm　布達佩斯塞姆維斯提美術館藏（上圖）
施洗者約翰的講道（局部）（左頁圖）

的古典人物範例、或是羅馬皺褶衣袍，並與古代世界調和共鳴的
觀點，是完全不可能成立的。

處理聖經故事的創見

　　布魯格爾處理聖經故事和寓言題材的驚人創見，是賦予作品
刺目、甚至有時殘酷卻又充滿活力的重要原因。在基督教藝術當
中，聖母瑪利亞之死，通常是聖徒傳記故事之中給人慰藉又具裝
飾性意味的一節。但是，布魯格爾在一五六四年爲朋友歐特里厄
斯所繪的〈聖母之死〉，卻完全不像一般慣常的風格。他取景自
傳福音者聖約翰，神情半恍惚地坐在畫面左下角椅子上的觀看角
度；描繪一位虛弱老邁、又有些怯懦的婦人躺在一張極大的床上，
身旁環繞著看似幽靈的人物。在他們尊敬的態度之中，夾雜著一

圖見 116、117 頁

老人頭像　油畫畫板
直徑 15cm
法國波爾多美術館藏
（左圖）

施洗者約翰的講道（局部）
（右頁圖）

股帶有威脅恐嚇性質的宗教狂熱，其行為舉止像是被顯赫人物迷
住的膽怯者和瘋狂之人，而比較不像是值得尊敬的長者、殉教徒、
懺悔者和聖潔貞女——那些根據《黃金寓言集》所記載，當時出
現在聖母之死場合的人物。事實上，布魯格爾也是參照《黃金寓
言集》作畫的。然而，就是他奇特的豐富想像力，充分展現在這
一小件祭壇畫之中，成功地從一個絕對獨特的事件裡，表現出更
強烈的宗教神祕感，而這一特質遠不是許多溫和、依循慣例以及
正統的圖畫所可及。

冷眼旁觀虛浮的俗世

　　也由於布魯格爾採用直言不諱的坦率風格作畫，因此能夠把

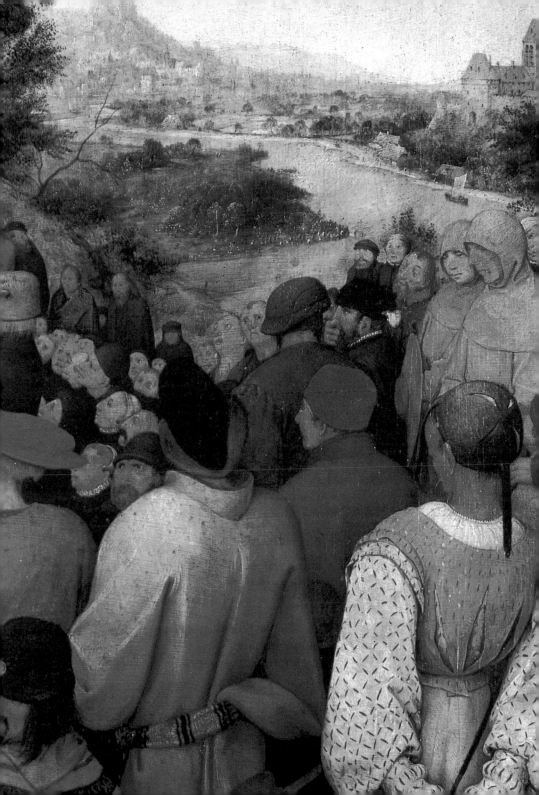

虛華浮世的題材表現得淋漓盡致。在〈死亡之勝利〉一作當中，圖見 26、27 頁
恐怖與絕望相互共鳴，沒有任何把大片慘景柔和化的跡象，反而
是出現一批組織嚴密的骷髏軍隊正在執行死亡任務。布魯格爾在
畫布上保留了惟中世紀特有之面對死亡的普遍態度，是令人無法
理解的簡單，甚至可說是難以接受的平凡態度。

　　若有人到比薩的墓園，站在法蘭契斯卡・塔尼（Francesco
Traini）十四世紀中期〈死亡之勝利〉壁畫前面的話，他將會油然
生起對布魯格爾畫作的崇拜之情。十五世紀早期威爾希歌謠「世
間的繁華」（The Vanity of the World）的作者錫恩・森（Sion Cent），
在他簡潔有力的歌詞中捕捉到這種精神：「虛弱的人體軀殼，終
日瘋狂謀計也是枉然，總有一天會死亡。」悲觀主義是絕對存在
於其中的。

　　布魯格爾剝光關於人類命運最後一點渺茫的幻想，那是不論
用階級、信仰、愛或是金錢都無法逆轉的不歸路。他甚至添加了
恐怖的註解，以及苦澀、諷刺的視覺幽默。在畫面的右邊底部，
那對情侶的二重奏在不知不覺中變成了三重奏，因為死亡在旁加
入拉奏著小提琴。這是在歐洲藝術之中，最尖銳也是最棒的視覺
玩笑，可與霍加斯（Hogarth）和哥雅（Goya）最好的作品並列同
級。

　　布魯格爾為寇克所設計的人物構圖幾乎都是嘲諷世事或者教
化人心的類型，而這種語氣與態度也是他繪畫作品的特徵。關於
布魯格爾作品中的形式和內容，他表達自己的情感到何種程度？
他如何深入探索委託畫作中早已顯而易見的題材含義等？這些問
題都非常複雜，不是簡單的三言兩語就能夠解釋清楚的。

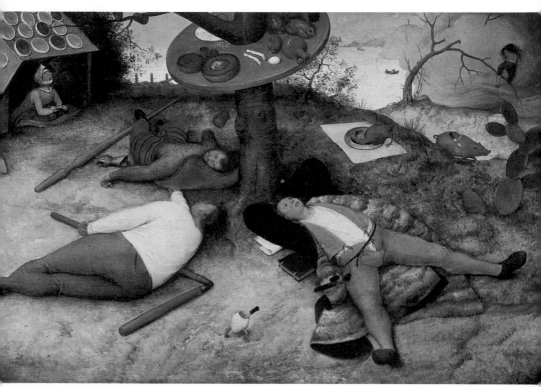

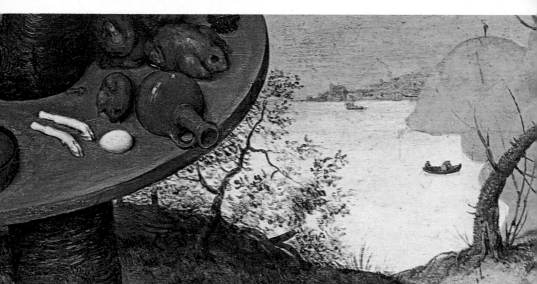

懶惰者的樂土　1567 年　油畫畫板　52×78cm　慕尼黑古典繪畫陳列館藏（上圖）
懶惰者的樂土（局部）　1567 年　油畫畫板（下圖）

動亂的時代背景・深沈的悲觀看法

　　根據所發現的事實證據來推論，最安全無虞的說法就是去強調布魯格爾的悲觀主義看法。若從分析他畫作主題與表現手法的選擇著手，我們可以發現這其中必然暗示了布魯格爾對人性是抱持著一種卑微、低賤的觀點，然後再細分為展現貪婪、癡幻式的樂天派（例如〈煉金術士〉或藏於慕尼黑的〈懶惰者的樂土〉）、傲慢自大（〈巴別之塔〉）、漠視真理（〈盲人的寓言〉或〈往髑髏地的行列〉），還有經常斤斤計較的小心眼。

　　人們追逐享樂的醜態也由於是終止於死亡，因此顯得毫無意義又令人厭惡（〈大魚吃小魚〉或〈死亡之勝利〉）。而人類的脆弱總是與大自然界相比──四季時節逕自運轉，超然無視於人類微不足道的各項活動。

　　布魯格爾在此描繪的是「絕不可能的樂土」，〈懶惰者的樂土〉是布魯格爾的另一類型代表作。在那裡的住民無須作任何的工作，只要呼呼大睡就好，生活中的目標是暴飲暴食及終日怠惰。布魯格爾在此又回歸他早期波修畫風的語彙，也使人聯想到〈尼德蘭諺語〉的畫作。圖見 127 頁

　　當〈懶惰者的樂土〉的銅版作品由寇克刊行時，有一句法蘭德斯諺語被註加在圖旁：所有的懶人和貪食者鎮日歪躺，不論是農夫、士兵或夥計，房舍是以糕餅蓋築，飛跳的家禽已烤得噴香，只等著你來享用。

　　三個人物都在這裡：夥計躺在他的毛皮衣上，腰際繫著文具，身旁還有一本簿子。農夫睡在農具上，士兵身旁則散置著矛和盾。在士兵及農夫周圍有一顆被吃了一半的蛋跑動著。蛋殼對波修和布魯格爾來說，都象徵著精神的貧瘠。畫的後方還有一隻烤好的

懶惰者的樂土（局部）（右頁圖）

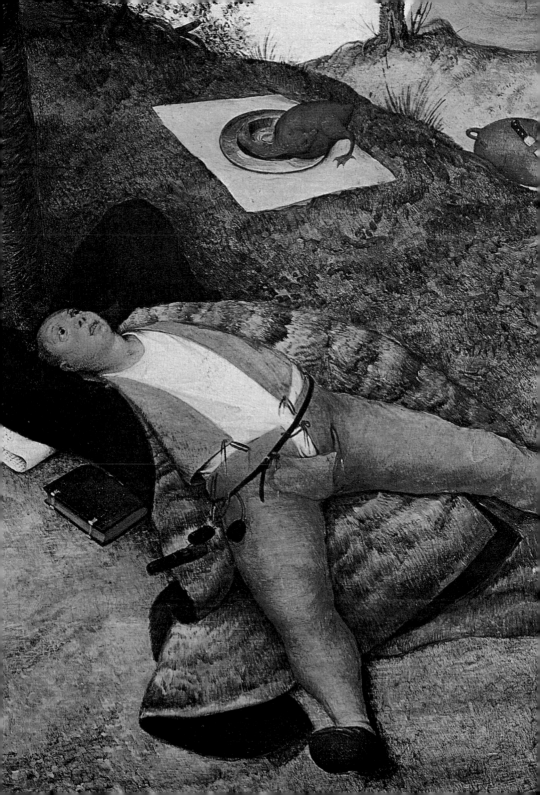

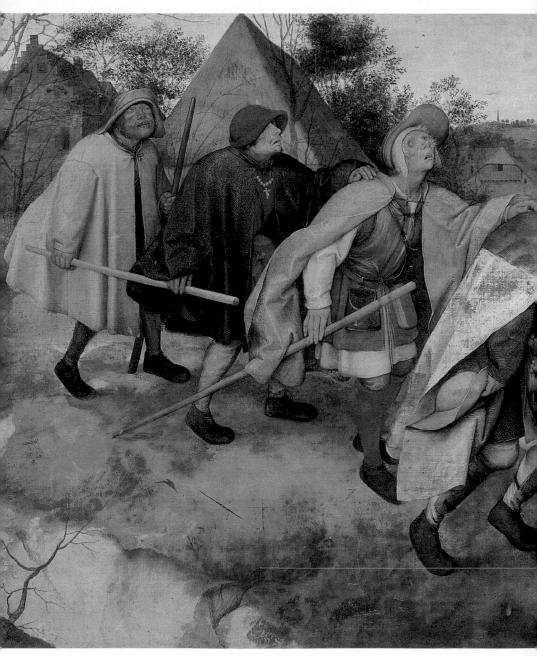

盲人的寓言　1568 年　油畫畫布　86×154cm　拿坡里國立美術館藏

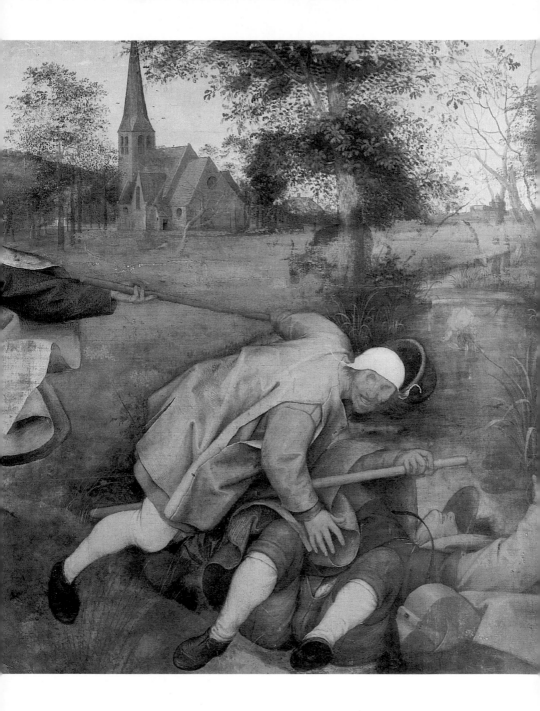

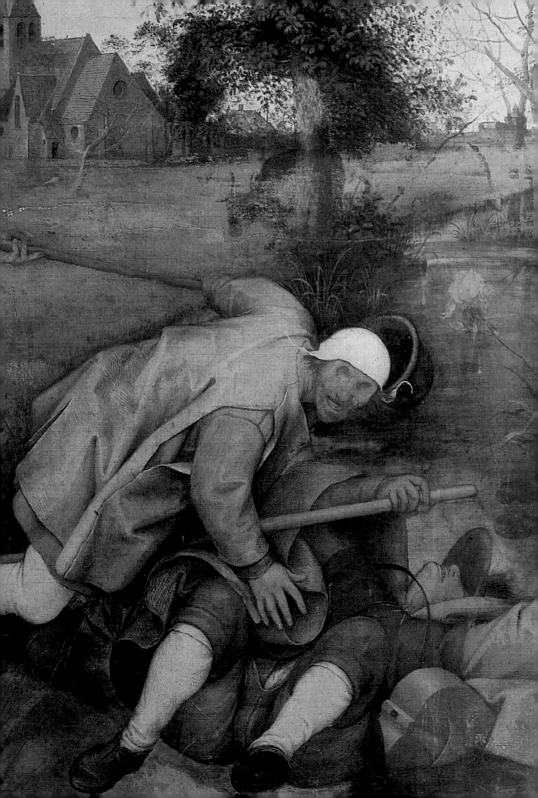

鵝躺在銀盤中引人食指大動。在右方的一位旅人剛駕臨安樂鄉，在來的路上他已飽食了堆成山的甜點，並順著一株樹的幫助抵達目的地。在睡夢中的人四周圍牆則是以香腸串成。

此畫所描繪的懶惰者的天國，真是「懶惰人放手在盤子裡，就是向口撤回，也以為勞之」（聖經「箴言」第二十六章十五節）。十六世紀的歐洲，民間流行的夢想談「怠惰美食的樂土」，常常成為文學與版畫表現的主題。法蘭德斯在一五四六年也出版此類題材的抄本書。

圖見 130、131 頁

〈盲人的寓言〉表現出盲人領盲人的故事中，基督以動人的身體語言傳達出了人類精神境況的一種——對真正的宗教的盲目。布魯格爾在這幅悲傷的作品中以圖象詮釋了基督的話語，「若是瞎子領瞎子，兩個人都要掉在坑裡。」（「馬太福音書」第十五章十四節）在這幅畫中，六個盲人組成有如輕浮雕般的行隊伍，而畫中憂苦的最高點尤其表現在第二個跌倒在地的人，臉上驚惶的表情。在這些跟蹌而行的人們背後，是一座堅固矗立的教堂，象徵著真實信仰的支柱。布魯格爾再一次以寫真而獨特的手法，給基督教的教義下了一次註腳。同時，也提醒人們，在當時反抗西班牙統治的激烈抗爭中，要注意可能出現的盲點。有趣的是，根據古病理學者對布魯格爾此畫中描繪的個盲人作研究，其中看得見臉部的五個盲人，他們患的病症分別是：角膜白斑、眼球萎縮、天皰瘡、黑蒙和眼球摘除，失明原因都不相同。由此可知布魯格爾對生活觀察的深刻和仔細。

對布魯格爾來說，盲者的主題對他似乎有著特殊的吸引力。在〈狂歡節與四旬齋的爭鬥〉中及一五五二年作於柏林的一幅素

盲人的寓言（局部）（左頁圖）

描中，出現了三個盲者。前述也提及了一些有關盲人的作品。他對於盲者的態度是憐憫的，卻絲毫不帶有施惠的意味。

不過，在試圖評斷布魯格爾作品的特質時，我們也必須知道，他是活在一個政治與宗教發生激烈戰爭的時代。尼德蘭當時是由西班牙統治，在一五五五年，查理五世退位而由其子菲利普二世繼位，自此刻起，宗教裁判所變得較以往更加嚴苛。政治與宗教上的聯合脅迫，無可避免地爆發了革命性的暴動，其中最著名的是在一五六七年由橘郡的威廉（William of Orange）所發起的革命。然而鎮壓暴行的處置手段卻也非常迅速地展開。惡名昭彰的阿爾巴公爵（Duke of Alba），同年被任命為尼德蘭地區公派的將軍，他設立了聲名狼籍的裁判所「紛爭評議會」。

〈屠殺無辜〉一圖，把聖經故事安排在十六世紀法蘭德斯的圖見 66、67 頁一個村落揭幕，也許當初布魯格爾並不是刻意要直接影射政治局勢，但是比較能肯定的是，這幅景象對布魯格爾同時代的人而言，該會引起一些情緒上的激烈反應，是現在的我們所沒有的。他的作品必須要在這個悲慘的時代背景中觀看。對於那些尋求宗教上指引迷津之北極星的人而言，這是一個令人戰慄不安的恐怖年代，只見瀰漫血腥的發光體。

探究形體的內在本質

充滿創見的想像力、刻劃深入的寫實作風、精確描繪人物舉止特徵的能力、還有對人類現況深沈的悲觀看法，以上都是布魯格爾藝術中精華的要素。這些要素的均衡比例，以及與繪畫技巧的結合，都有助於增強布魯格爾藝術的力量。不過，單單這些特色並不足以解釋布魯格爾作品的偉大之處。不論是十七世紀的風俗畫、十八世紀描繪談天情景的作品，或者更別說是像藝術家弗林斯（Frith）所繪，人群簇擁的維多利亞海灘和火車站，這些畫作當中畢竟也都充滿了寫實的細節部分，而且也經常出現許多生活中教誨的訊息。可是，這一類的圖畫卻總是缺乏真正生動的風

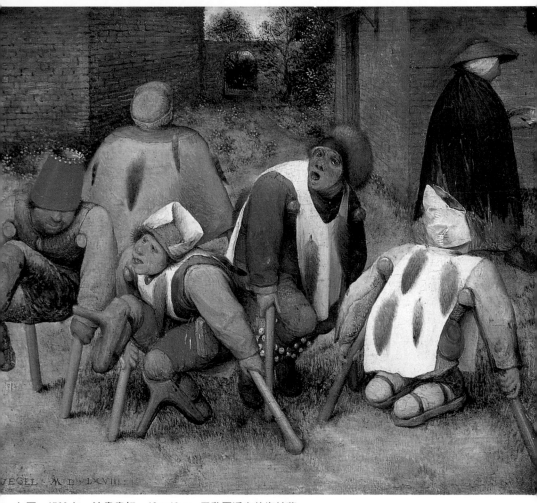

乞丐　1568 年　油畫畫板　18×12cm　巴黎羅浮宮美術館藏

格。布魯格爾與弗林斯的不同，就好比雕刻作品與蠟像的差別：
蠟像也許能夠顯示出更多的細節，但是卻沒有任何足以吸引目光
駐留的特色或是更勝一籌的美學觀點。

　　就是這種深入探究色彩和線條內在本質的美學意識與堅定決
心，使得布魯格爾免於落入記錄瑣事和單純插圖這兩個相似風格
的陷阱。他處理細節的手法與任何一位十六世紀尼德蘭的藝術家

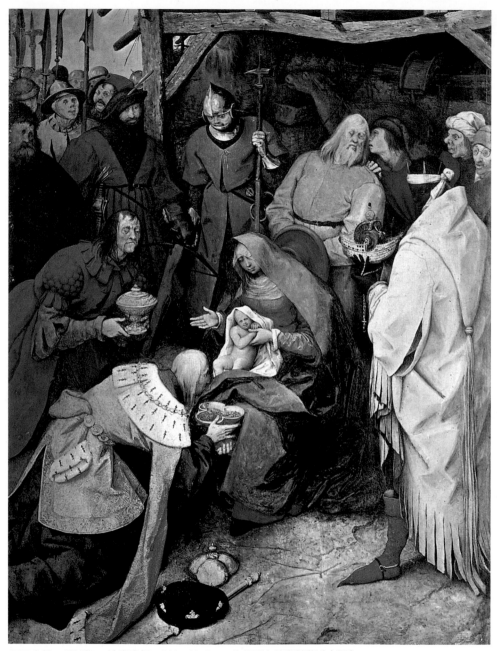

三王來朝　1564 年　油畫畫板　111×83.5cm　倫敦國立美術館藏（上圖）
三王來朝（局部）（右頁圖）

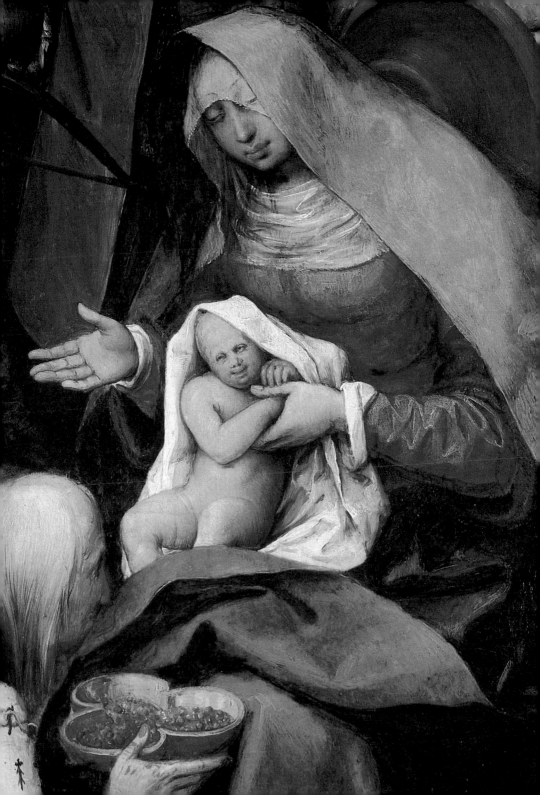

都一樣準確。而使他脫穎而出，不斷創造充滿視覺張力與生命力泉源的原因，是在於附加了這種比別人更敏銳的直覺，與強烈追求簡化的想法取得了平衡。

若仔細端詳布魯格爾的繪畫，我們經常會感到，要找出所謂的「細節」是很困難的。眼睛簡化成圓形小洞，頭部像是足球，身軀有如麵粉袋，而衣物則缺乏顯著特點。這些特徵在〈歸牧〉草圖中的人物和動物身上格外明顯。甚至經常連使用油畫顏料也是很簡約地，例如在〈三王來朝〉一圖中聖母的衣袍就是一個明顯的例子。

側影輪廓的效果

布魯格爾拒絕強調細節和質感的作法，使他得以把最多的心力放在處理形體的側影輪廓上，而就是靠這些輪廓線創造出他最顯著有力的效果。從布魯格爾為西洛尼曼・寇克工作時所接受的訓練來看，或許能夠解釋這項繪畫手法上的偏好。就像多米埃（Daumier）一樣，布魯格爾曾經身為版畫設計師，沒有彩色可用只能運用黑與白的經驗，必定增強了他對線條和輪廓的掌握能力，就算不是專精於此，但至少是奠下了基礎。因此，自然我們對於布魯格爾人物和群組所產生的深刻印象，並不是記得他們的面容或是鈕扣、頭髮，而是整體的形狀，那些由人物輪廓所構成的平面圖形。

月令圖系列之一的〈雪中獵人〉享有極高的知名度和廣大的 圖見 88、89 頁
流通性，最主要的原因在於：那些闊步前進的人物、狗和向後縮小的樹幹，給予我們的視覺衝擊，是像土魯斯・羅特列克所繪的海報，同樣地渾然天成、簡潔明快。在〈聖保羅之皈依〉一圖的 圖見 118、119 頁
最右邊，身著黃衣的馬夫呈現出有如紋章學般簡單明瞭的形體，而這種明快的風格，自烏切羅之後已經很少在歐洲藝術中見到。

三王來朝（局部）（右頁圖）

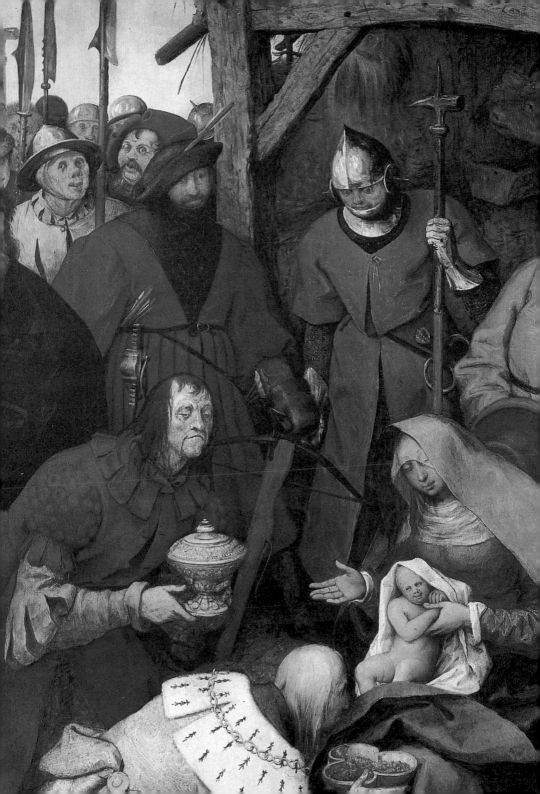

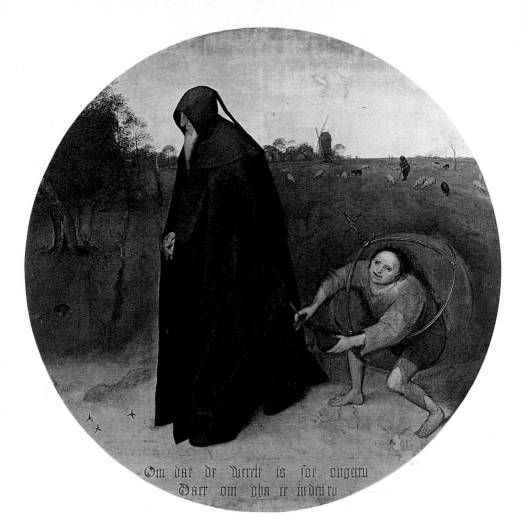

就像竇加一樣，布魯格爾很明顯地喜愛自成一體的人物形狀，也對視覺上自體成形的造型情有獨鍾。值得一提的是，布魯格爾屢屢選擇自背面描繪他的人物，這種方式呈現出更簡化的形狀。

敏銳的視覺感知

就是這種對形狀的感知力，使他得以發掘在每個想法、自然景觀中的細微之處，不論是朝氣蓬勃或是萎靡不振的，繼而轉換為醒目、值得保留的繪畫性表現。這種能力就是布魯格爾身為藝術家成就的勝利桂冠。在他的繪畫、素描和版畫作品中，不論是

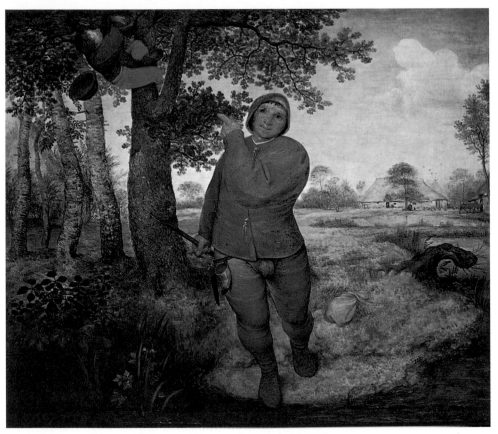

農夫與獵巢者　1568 年　油畫畫板　59×68cm　維也納藝術史美術館藏（上圖）
憤世嫉俗者　1568 年　油畫畫布　86×85cm　拿坡里國立美術館藏（左頁圖）

成圈狀的窗帘、環繞〈巴別之塔〉底部若隱若現的城鎮屋頂、擱放在臨時製作的盤子上的派餅、或是在〈灰暗的日子〉裡伸入陰沈天空中的樹枝線條圖，處處都流露出布魯格爾對事物敏銳的感受，並且在畫面中注入視覺生命力。

　　實際上，這種對形狀的感覺已經強烈到有時候會使他不得不強調形體純粹的平面性。在〈三王來朝〉中，國王跪在地上，他的外袍看起來不像是穿在身上，而是平放在身上。在〈聖母之死〉一圖中，我們可以注意到椅背的靠墊是如何與圖畫表面平行，這

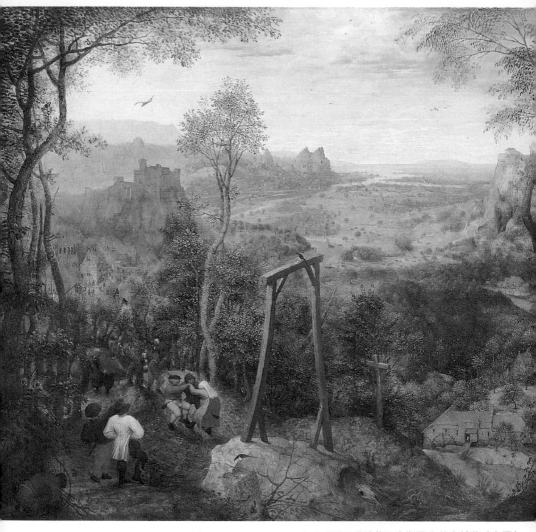

絞刑台上的驚恐之鵲 1568 年 油畫畫板 45.9×50.8cm 德國達爾司塔特艾西喜斯國立美術館藏（上圖）
絞刑台上的驚恐之鵲（局部）（右頁圖）

種構圖安排是不合於透視法的基本原則。然而，若是以「正確的方法」繪出椅背靠墊，卻又會十分突兀。就如同所有優秀的藝術家一般，布魯格爾面對「寫實主義」的態度是絕對與眾不同的。

善用有效的視覺技巧

無疑地，布魯格爾深知側面輪廓的感性力量。在他幾件重要

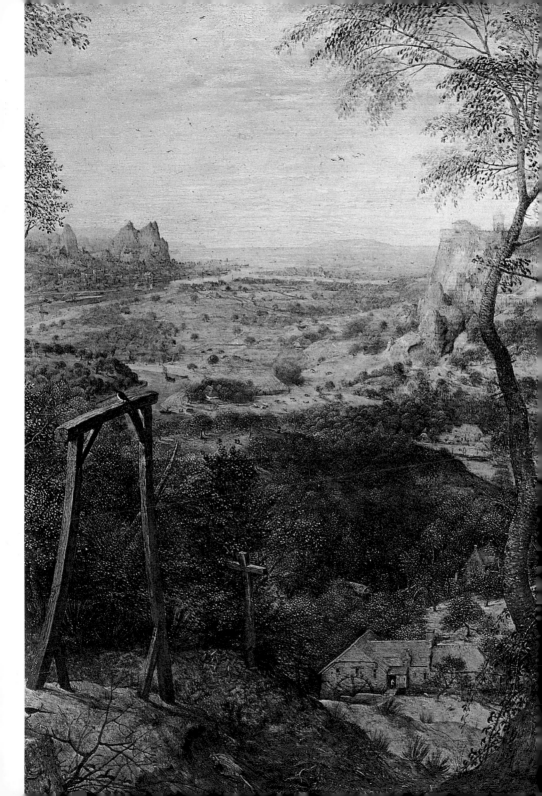

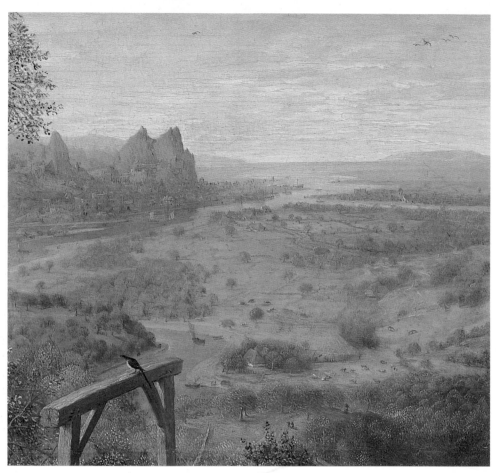

絞刑台上的驚恐之鵲（局部）

的作品中，他安排了冬季場景，使得畫中人物在雪白背景的襯托
之下，顯得更加突出。另外，專注於輪廓線還有其他的優點。對
布魯格爾而言，輪廓線是十分實用的繪圖方法，能夠強調出他特
別感興趣的生活題材：人物動作。布魯格爾是歐洲藝術中描繪移
動中人物姿態的佼佼者之一，他的畫中世界人物總是不停歇地忙
碌著。由於他抱持悲觀的態度面對生活，因此作品裡大部分的人
物都是停格在飽食終日、貪飲杯中物或死亡的場景。

　　義大利藝術作品吸引布魯格爾的地方，不在完美理想化的人

絞刑台上的驚恐之鵲（局部）

物造型，而是簡單的形體。這個來自義大利藝術的影響，是起因於一五六三年布魯格爾移居到布魯塞爾之後，他親眼所見並研究的作品。在他很多晚期的作品裡，人物尺寸放大，佔滿畫面全景，但是它們與義大利文藝復興風格真正相關的地方，是在於巨大體積的簡化造型。這其中的轉變不在於策略問題，而是善用有效的繪畫技巧。若想充分體會，只需比較〈盲人的寓言〉中毫不留情地可憐、甚至悲慘的景況，和達文西〈艾利瑪的失明〉的草圖，即可瞭解這件布魯格爾可能知道的文藝復興作品，是相當規矩地

遵循理想化、古典的慣用風格所繪製的，以致於艾利瑪（Elymas），這位假冒的先知和魔法師也不例外地感染了高貴的氣質。

緊湊的構圖張力

　　布魯格爾的畫中世界，總是填得滿滿的，不留任何空白。不過，這個豐富的景象既不是輕率下筆完成的，也不能被視作是他的缺點。在他所有的作品當中，不但充滿了荒涼、憔悴的中世紀寓言，以及如鵲巢般密實、細膩的畫面，更展現了一種源自純美學敏感度最高原則的辨識能力——在嚴苛的限制之下，判斷出哪些意念或事物能夠以「視覺語彙」表現出來。同時，布魯格爾是最不自我縱容的藝術家：他的畫作都有一個主題，他不會為了要模擬實境而扭曲他所遵循的題材。彼得·布魯格爾不該被視作偶爾作畫的說教者，也不是一位悲觀地致力於為文字作插圖的畫家。而是由於繪畫與道德教化無法分離的結合，成就了布魯格爾藝術的力量與多樣性。一旦感受到布魯格爾作品所提供的視覺樂趣，則同樣的線條、形狀和顏色就會轉換成想法、象徵甚至警世的表現形式，深入觀眾的心智而引起共鳴。布魯格爾的人物、群組、甚至整幅畫，就像是象形文字的組合元素，含有相應和的重要意義和淺顯易懂的視覺形體。這也就是為什麼，在進入掛滿他偉大傑作的維也納畫廊陳列室之後，首先被映入眼中畫作震攝住的強烈印象，並不是畫中怪誕的故事情節、或是視覺上的美感（儘管作品十分精美），而是應接不暇的緊湊畫面，一種構圖上極度密實的緊湊張力。

　　布魯格爾的藝術，形成於中世紀到近世紀的過渡期，是十七世紀荷蘭繪畫之路的開拓者。他的影響力分別顯示在兩個方向上，一是色彩和素描的特徵帶給魯本斯的影響，另一方面則是內容的精神上影響了林布蘭特的世界。晚年的魯本斯，頗受布魯格爾風景畫的影響，林布蘭特則受布魯格爾後期的作品啟示甚大。

　　布魯格爾的繪畫中，潛含著法蘭德斯與荷蘭藝術的「分岐

絞刑台上的驚恐之鵲（局部）

點」。魯本斯顯著屬於法蘭德斯的畫家，林布蘭特則屬荷蘭的畫
家。而在時代背景上，尼德蘭在十七世紀正好被分成兩部分——
北部的荷蘭和南部的法蘭德斯。布魯格爾的藝術，在傳統上正是
初期尼德蘭藝術文化的連結點。他對農民生活和尼德蘭民間諺語
故事的描繪，在當時是走向一個新題材的領域，還有對四季的情
趣描繪，也走出風景畫的領域。而對節日人們狂歡景象的刻畫，
確實是表現了布魯格爾對人類生活的敏銳觀察力，因而形塑成他
特殊性格的造型語言。

布魯格爾
與尼德蘭諺語秘密

　　布魯格爾的繪畫，一向喜歡以古代尼德蘭諺語爲主題。談到這種現代人較不熟悉的主題，得先來了解一下中世紀末期諺語的盛行概況。諺語的產生毋需繁瑣的論證，它只是用精簡的字句，挖掘出百姓日常生活體驗裡機敏的世態罷了，因此其中的幽默、諷刺、含蓄，提供芸芸眾生不少歡笑、慰藉與凝思。基於諺語從某種意義上說來，是認識中世紀通俗世界的便捷方式之一，北歐學者 J・阿布利科拉、S・法蘭克、伊拉斯莫斯嘗識蒐集成民間諺語。本文藉著探討布魯格爾以宗教等主題表達民間諺語的智慧，帶領讀者深入觀察其技巧與手法。

　　首先，讓我們來看布魯格爾一五五六年依素描所作的銅版畫〈大魚吃小魚〉。它是用夢幻式的繪法反覆強調諺語的主題。手持大刀的男子，以敢死隊之勢，刺向海上巨大的魚腹，接著從魚的口、腹陸續出現許多魚蝦貝類，而這些魚蝦貝類竟仍想吞食其他的小魚。正如那把刀上的商標，畫中印記著現實社會的殘酷生態。世界就像大海裡的食物鏈一樣，是一種弱肉強食的循環。畫中前方小船上有一老人，指著那大量殺戮的一幕對小孩教訓道：「你看看！」而小孩卻指著船上啣刀宰魚的男子（父親？）給老人看。他們不也都是爲世所羈者嗎？這幅畫其實還喻示著幾個諺語：右端有一個小毛頭用小魚做餌釣大魚，強調「小魚是大魚的誘餌」；而枝條上所繫的魚強調的則是「把自己的鰓（腮？）搭

圖見 180 頁

尼德蘭諺語（局部）　1559 年　油畫畫板　117×163cm　柏林國立美術館藏（右頁圖）

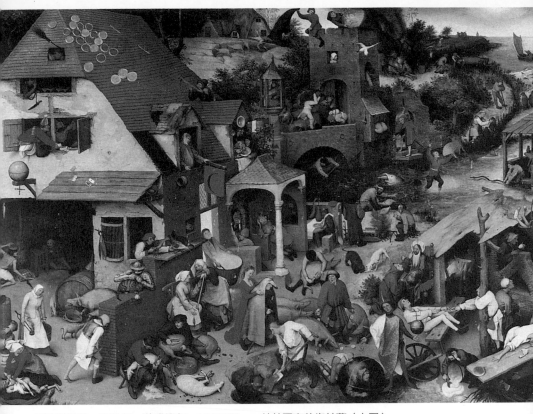

尼德蘭諺語　1559 年　油畫畫板　117×163cm　柏林國立美術館藏（上圖）
尼德蘭諺語（局部）（右頁圖）

拉下去」。

　　布魯格爾的作品幾乎都是把幾個諺語集中在一起。收藏在柏
林國立美術館的布魯格爾繪畫〈尼德蘭諺語〉（一五五九）就是
其成果之一，而創作前期倍受注目的是安特衛普的麥恩凡貝夫美
術館中〈法蘭德斯的十二個諺語〉。畫面分成十二個圓形，每個
圓形裡描繪一則諺語，下角並寫出諺語內容。雖然不少學者懷疑
是布魯格爾的真蹟，但是美術史家佛利特藍得和耶托利克都認爲
這應是布魯格爾一五五八年的巨作。他以卓越的技巧賦予諺語具
體的視覺意象，捕捉語義真髓。事實上這幅畫十二個諺語裡有十

150

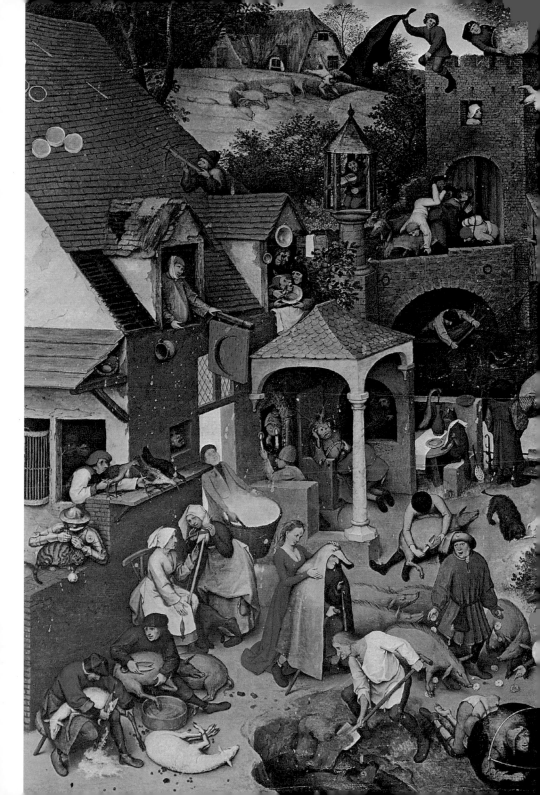

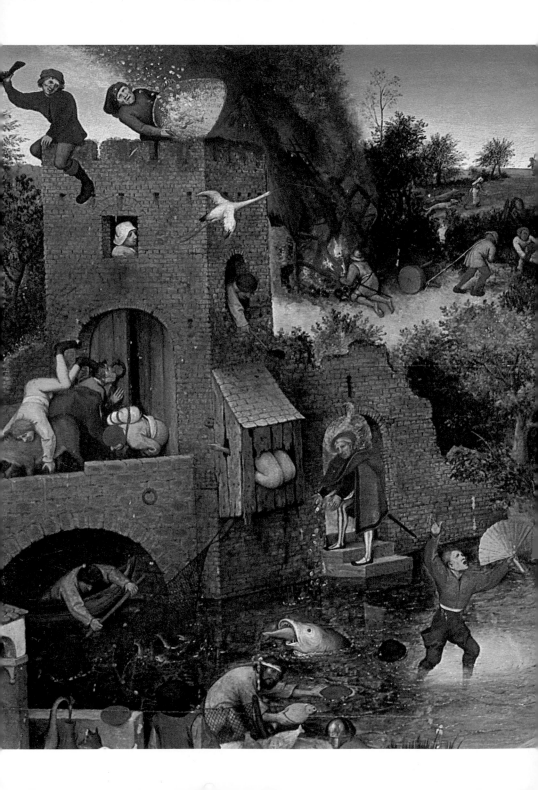

法蘭德斯的十二個諺語
（局部）
1558 年
安特衛普麥恩凡貝夫美
術館藏（右圖）

尼德蘭諺語（局部）
（左頁圖）

一個取自尼德蘭諺語，其下角所寫的只是一種作為線索的引言，而最後一幅沒有文字的畫面也可以揭示諺語的謎底。

讓我們看看這些引言的大意：「見風轉舵的觀望主義者」、「沈溺美食到隨處而坐的地步」、「對不懂未雨綢繆的敗家子來說，財產再多也沒用」、「向豬獻玫瑰的無聊男子」、「披著甲冑充勇夫的雄雞為貓掛鈴鐺（一夫當關）」、「嫉妒鄰人的幸福，甚至連看到水中的陽光都會心理不平衡」、「火冒三丈，氣得以頭撞牆」、「在人家的網後面翻撿小魚的男子，不努力捕魚，當然魚獲甚少」、「堅持到月亮上小便的頑固男人」，這些描繪的都是尼德蘭的諺語。此外，「我用大衣蒙頭，隨著外界惡評的升高，愈縮愈緊」這句引言所描繪的男子在尼德蘭諺語畫中，是形容主使穿紅衣的年輕情婦，用藍大衣蓋住年老丈夫的姦夫所承受的指責。

法蘭德斯的十二個諺語
（局部） 1558 年
安特衛普麥恩凡貝夫美
術館藏（左圖）

法蘭德斯的十二個諺語
（局部） 1558 年
安特衛普麥恩凡貝夫美
術館藏（右頁圖）

　　在〈尼德蘭諺語〉畫中，這幅作品的位置和色彩凸顯了男女
主角，構圖醒目，有人甚至直呼此畫為「藍大衣」。這幅畫的村
里背景雖為虛構，但其中仍包含了上百則諺語的描寫。引言雖是
為了讓具象的描寫能有正確的聯想而存在，然而另一方面，從諺
語世界中提煉出來，偶戲人物怪異的情節，卻讓人產生了謎樣繪
畫的印象。這不免使人想到文學上的類似例子──拉布雷作品中
關於「諺語島」的描寫。而美術相關的例子則有十五世紀末與達
比斯托利、布魯格爾同時代的荷格貝克著名的銅版畫。

　　關於這幅畫中的其他諺語，現就前景的描繪加以說明：左端
啃柱子的男人是教會中假惺惺的偽君子，在他前面的是為滿足盲
目的私慾，不惜與魔鬼共枕的惡女。而突出之壁的右側是「一人
剃羊毛，一人刮豬毛」；旁邊是被擺布的羊，「須如小羊忍耐力
強」；後面有「一人紡織一人持錘棒，好漢做事好漢當」……總

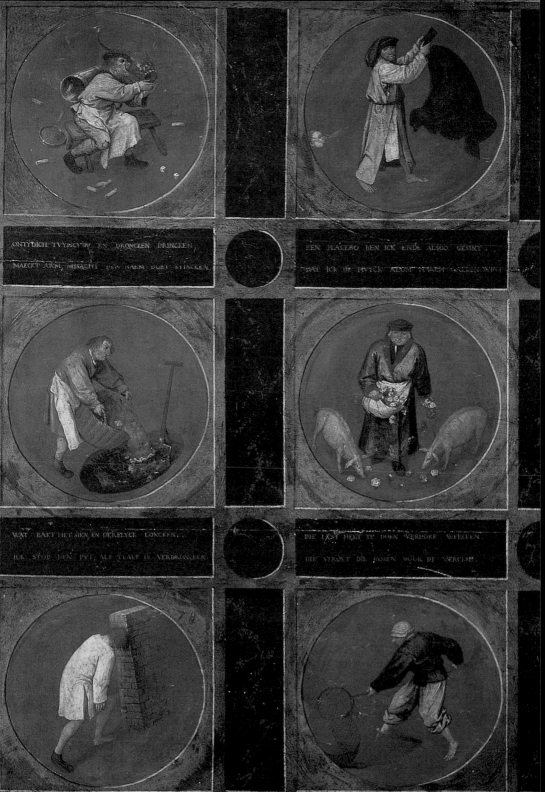

ONTYDICH TVYSSCHEN EN DRONCKEN DRINCKEN,
MAECKT ARM, MISACHT, DEN NAEM DOET STINCKEN

EEN PLACEBO BEN ICK ENDE ALSOO GESINT,
DAT ICK DE HVYCK ADGHT NAER ALLEN WINT

WAT BAET HET SIEN EN DEICELYCE LONCKEN,
ICK STOP DEN PVT, ALS TCALF IS VERDRONCKEN

DIE LXST HEET TE DOEN VERLORE WERCKEN
DIE STROYT DIE ROSEN VOOR DE VERCKEN

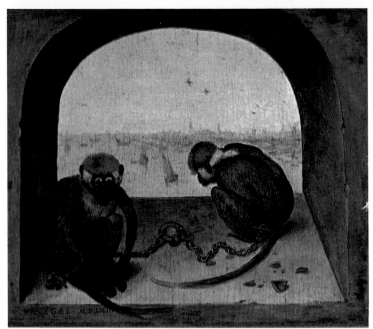

兩隻猿猴　油畫畫板
1562 年
19.8×23.2cm
柏林國立美術館藏

之，閒話不止。另外，具有象徵現世意義的球體中之男子，「為
了生活，不得已」；而右側做為明顯對比的則是「世界任我撥弄」
之挺立豪俠。還有，「把敬拜的神戴上假鬍子玩世不恭的人」，
以及玩拉扯 8 字形餅乾遊戲的人等，甚至「覆水難收」、山窮水
盡到了「吃完這一口麵包，不知道下一口在哪裡」的落魄漢等。

　　諸如此類形形色色的人物速寫，雖然都並列相連，但卻是各
自獨立，各具其義的。反映的雖是緊抱各執偏見的人間百態，卻
忽略了真正的繪畫並非由單一作品彙集而成。畫家透過建構虛
景，針砭「墮落的世界」，呈現世人違背真理的行為。請看左邊
房屋門口上方，球體下方的十字架象徵「上下顛倒的世界」。畫
的中央描寫的是「向惡魔懺悔」，魔王坐在懺悔室裡。世界不只
充滿愚行，且以當時的觀念來看，甚至是惡魔控制下的地獄。遠
方海上太陽光雖然微乎其微，可是地面上的人影竟明顯是逆著光
的。整個畫面因為人體各部位的小色點交織一片，非但不能融合
協調，還產生混沌的效果，使人眼花撩亂，氣氛詭異。再看右下

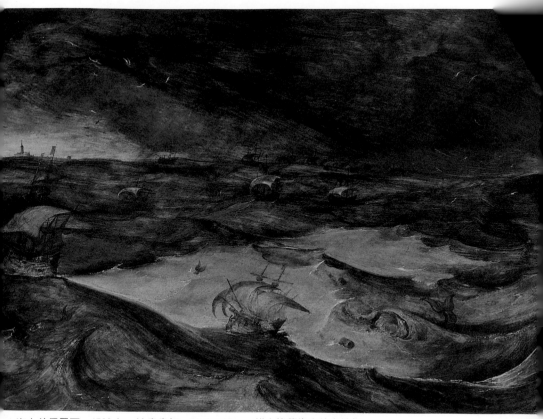

海上的暴風雨　1569 年　油畫畫板　70.3×97cm　維也納藝術史美術館藏

角那個符號所對上去的一張長椅，下面有一個彎著腰的男子，「去
拿自己的燈過來」「四處翻找小斧頭」（尋找表達脫離苦境的語
彙），或許正隱喻布魯格爾自身的窘況亦未可知。不管怎樣，這
把小斧與長椅上無柄的釘耙不同，一定有其不同的用途。

　　〈尼德蘭諺語〉之後九年，布魯格爾死前的一五六八年，他
再度對諺語主題顯示了強烈的關心。晚期的作品在表達諺語的方
式上，創意和技巧更臻圓熟。至此諺語已從主題淪為素材，在他
獨闢的視野中完全鎔冶於一。先是〈厭惡人〉，這幅畫是特例，
圓形圖象下方有幾句引言（幾乎與此同時，圓形畫面四周均綴上

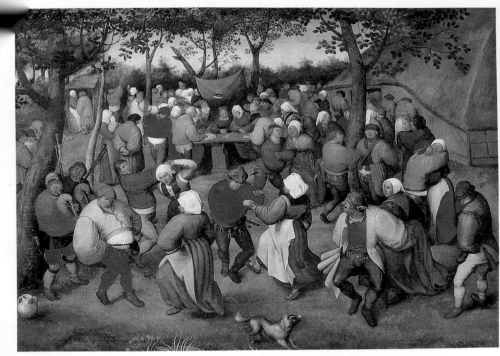

小彼得・布魯格爾　戶外的農民舞會　油畫畫布　77×106cm　私人收藏

　　數筆的〈法蘭德斯的十二個諺語〉銅版畫亦告完成）。「世間虛
浮，我輩服喪去也」這樣的引言配襯著著僧衣的老人，當是畫家
以新構想充實作品內涵的表現吧。老人舉步前行，地面上有鐵菱，
而後方又有帶著「球體」的無賴漢悄悄貼近，盜取其錢包。這紅
色錢包是心臟的象徵，「心臟，此地有銀」此諺語之展現，亦諷
刺著看破一切者仍逃不開俗塵糾葛，不能不被俗物羈牽。

　　不只是這幅作品，布魯格爾晚年的諺語畫，相對於前景人物
陰暗的剪影，後側的背景則偏向沈靜的地平線，且可見明亮溫和
的表情，產生動人的對比效果。這種處理方式根本上是基於畫家
自然觀與人生觀的差異，由表達大自然與人之間的交流法之不同
而來的，現在大概不會有人再深入這個問題了吧。但這種處理方
式在他一五六二年仍居於安特衛普時的小品〈兩隻猿猴〉中已獲

圖見 156 頁

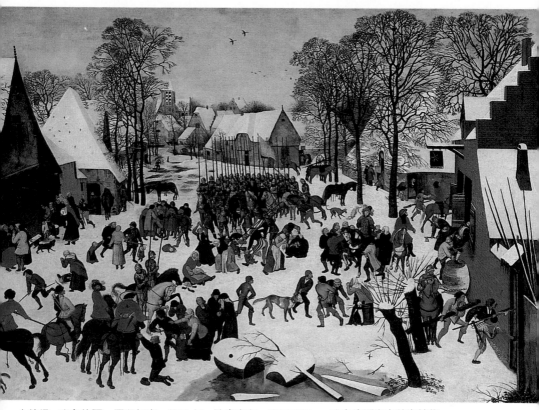

小彼得‧布魯格爾　屠殺無辜　1604 年　油畫畫布　120×167cm　布魯塞爾皇家美術館藏

得令人激賞的成果。靄霧中，朦朧的雪特河景隱逸在後，被鍊住的長尾猿猴蜷縮在窗邊，雕像般的身影凝聚了悲情。托爾奈的警世諺：「世上竟有如此珍稀的童兒呀，看到倚窗而坐的猴，人們眾口交讚。」俯首低吟，發人深省。

其次，充滿悲劇張力的傑作〈盲人的寓言〉，雖是家喻戶曉馬太福音第十五章裡的故事，但於今看來，仍具價值，「尼德蘭諺語」系列作品的遠景，亦曾引用盲人導盲的情景。走筆至此，

圖見 141 頁憶及〈農夫與獵巢者〉這幅佳構值得一提。布魯格爾晚年醉心俗諺之機敏，甚至依聖經中深奧睿智的寓言來觀察事物。在這幅畫

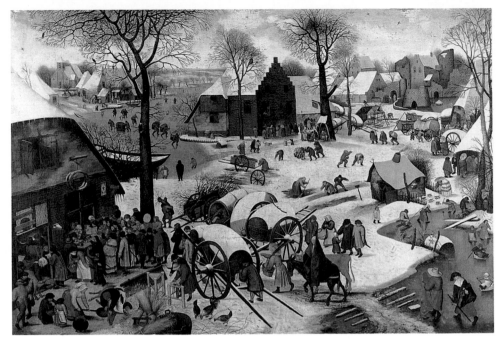

小彼得・布魯格爾　伯利恆的戶口調查　油畫畫布　111.5×164cm　法國里爾美術館藏（上圖）
小彼得・布魯格爾　死亡之勝利　1626 年　油畫畫布　117×167cm　美國克里夫蘭美術館藏（右頁圖）

中，「認識自己巢的只是認識而已；奪取者則是據為己有也」雖
被認為是引發作畫動機之諺語，然而在繪畫的表現內容上卻似不
只其一。

　　畫面中央，溫和純樸的年輕農夫以正面最大的形影站立，這
個讓人易於洞察的姿勢，剛好暴露後方樹上的景觀。他知道樹上
有鳥巢，但如今這鳥巢被流氓掠奪了。諺語內容，盡在其中。這
幅畫特別引人注目的是它所穿插的幾個謎樣的主題，足以啟發思
考。我的看法是，深入探求其內在意涵，似乎可以發現它與馬太
福音第十三章撒種者的譬喻異曲同工。現在站在石礫上的農夫，
對流過腳邊的河水毫無警惕，暴露在立即跌倒的險境中。右側焦
黑的枯柳以「太陽出來一曬，因為沒有根，枝就乾了」文字表現；
左側被茂密黑莓覆蓋之鳶尾花則以「荊棘長起來，把它擠住了」

160

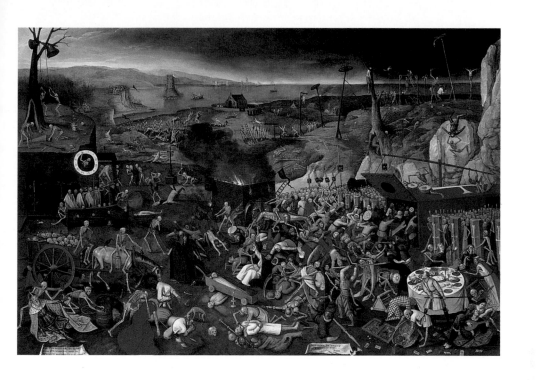

來詮釋。另一方面,遠處紛飛的鳥群,象徵著豐饒之地;農夫身後之袋子暗示著上帝諭示的撒種神蹟。

聖經中的寓言與僅止於警世、戲謔的俗諺不同,寓言中四個可能存在的世態,完全涵括了甚具意義的廣闊世界。布魯格爾以圓熟的手法描繪身處之地,並讓這一次元的詭譎宇宙重疊,但此須為賦予景物內在動機而設計。因此繪畫作品保存了現象界率直的層面,而其內在的思考則架構於周遭發生的事件。由此可知,這裡的幾件早期作品,絕不是要讀者因諺語的介入而去猜臆虛幻的謎,而應該是在被隱匿的存在現實中,嘗試揭開箇中秘密,洞悉其深刻涵義。〈農夫與獵巢者〉之諺語與馬太福音第十三章的交點在於——「有落在路旁的,飛鳥來喫盡了」(第十三章第四節)——其意為「凡聽見天國道理不明白的,那惡者就來,把所撒在他心裡的,奪去了」(第十三章第十九節)。畫中邪惡的掠奪者可化身飛鳥,所以理應出現在有鳥的地方。

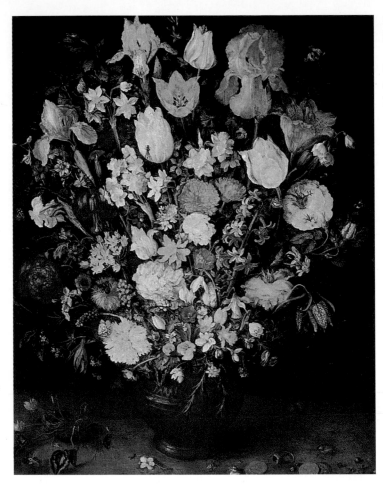

楊‧布魯格爾
壺中的小花束
1599 年　油畫畫板
51×40cm
維也納藝術史美術
館藏（左圖）

楊‧布魯格爾
基督於港邊講道
1598 年　油畫畫板
78×119cm
巴黎羅浮宮美術館藏
（右頁上圖）

楊‧布魯格爾
阿貝勒之役　1602 年
油畫畫板　36×80cm
巴黎羅浮宮美術館藏
（右頁下圖）

　　以這種手法創作的畫家布魯格爾，明顯地不拘泥於聖經教義
而用心咀嚼自我之體會，鑽研其中真理。因此，人類的愚行和惡
業若是起因於不能領悟神的話語，那麼現世這顛倒錯亂的狀態，
不就可用理性中向上與啓蒙的天賦獲得救贖了嗎？布魯格爾的老
友思想家兼銅版師傅科倫賀特，在其著作中也提到過相同的推
論。有了這樣的體認以後，站在這種立場上，才能切身痛感盲人
導盲，接連仆地的悲劇性緣由了。

　　最後來談談布魯格爾晚年所作的兩幅風景畫，如何活用諺語
主題使景物增色。〈絞刑台上的驚恐之鵲〉猶在天堂之壯麗自然，
使被允許站在一隅眺望片刻的受刑者歡欣起舞，背景中遠處渺小

圖見 142 頁

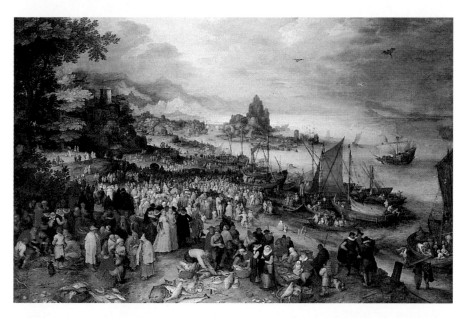

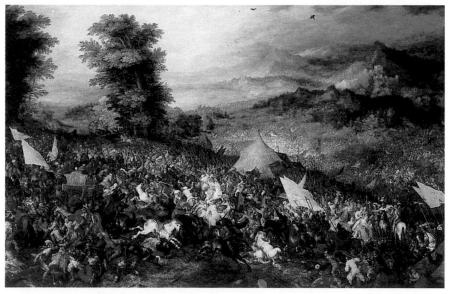

圖見 157 頁　　的農人，也被添了幾筆滑稽可愛的姿態。而〈海上的暴風雨〉飽

滿的戲劇張力，令人不由緬懷人生際遇。爲「嬉耍木桶的鯨將錯

過一艘船」（小事鑽研，大事落跑）這諺語主題所點綴的數筆，

雖然不是很幽默，但仔細玩味箇中寓意，倒有助於追尋人生真諦。

163

布魯格爾
素描及版畫作品欣賞

義大利修道院的山岳風光　1552 年　褐色鋼筆、水彩　18.6×32.7cm　柏林國立美術館藏

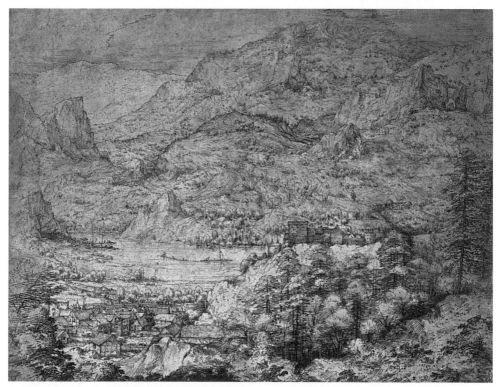

有河流、村莊與城堡的阿爾卑斯山風光　鋼筆、褐色淡彩　35.7×44.4cm　紐約皮爾朋摩根圖書館藏

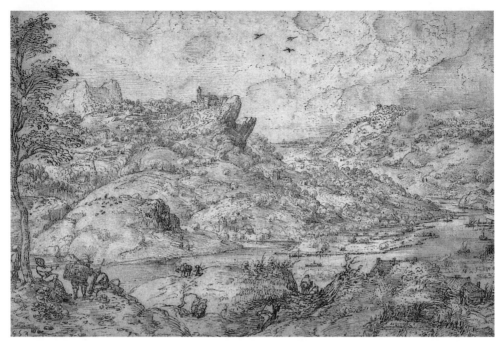

有河流與人物的山岳風光　1553 年　鋼筆、褐色墨水、褐色淡彩　22.8×33.8cm　倫敦大英博物館藏

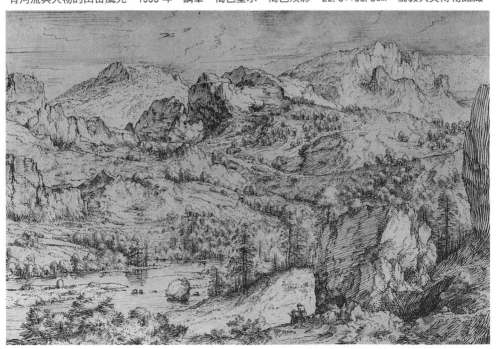

有畫家的阿爾卑斯山風光　1555～1556 年　鋼筆素描、炭筆　27.7×39.6cm　倫敦柯特德協會畫廊藏

166

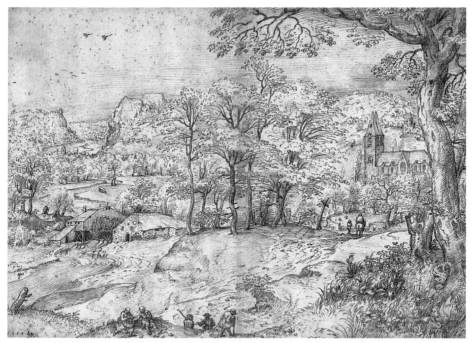

樹林與教堂的大片風光　1554 年　紅褐色鋼筆　33×46.5cm　柏林國立美術館藏

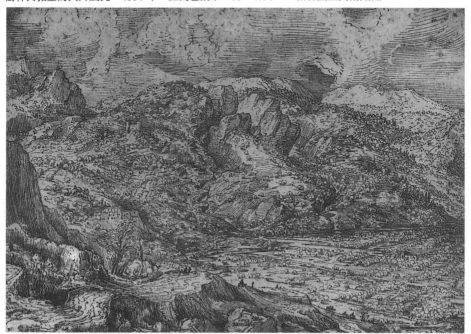

阿爾卑斯風光　1553 年　鋼筆素描　23.6×34.3cm　巴黎羅浮宮美術館藏

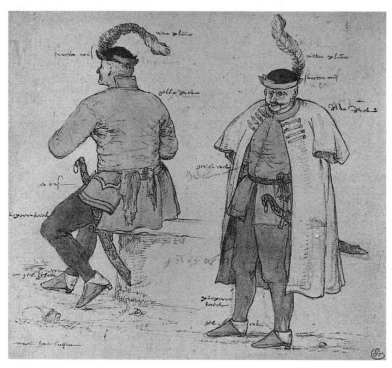

著匈牙利服飾人物
1559～1563 年
鋼筆素描、水彩
16.7×17.6cm
柏林國立美術館藏
（上圖）

農人立像與坐像
1559～1563 年
鋼筆素描
17×17.8cm
柏林國立美術館藏
（下圖）

馬夫　1563 年
鋼筆素描、炭筆
19.5×14.7cm
法蘭克福國立美術協
會藏（右頁圖）

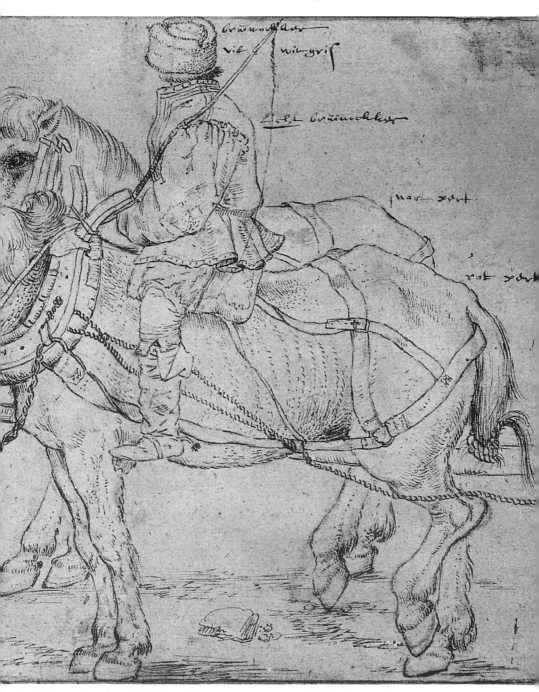

套車的牲口　1564 年　鋼筆素描、炭筆　16.4×18.4cm　維也納阿伯提那美術館藏（上圖）
兩個坐著的乞丐　1565 年　鋼筆素描　20.6×19.1cm　柏林國立美術館藏（左頁上圖）
樵夫背像　1565 年　鋼筆素描　13.5×13.7cm　柏林國立美術館藏（左頁下圖）

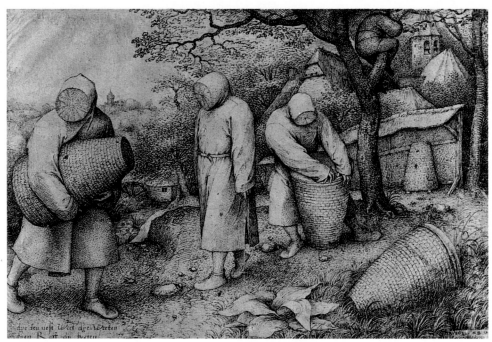

養蜂人　1568 年　鋼筆素描　20.3×30.9cm　柏林國立美術館藏

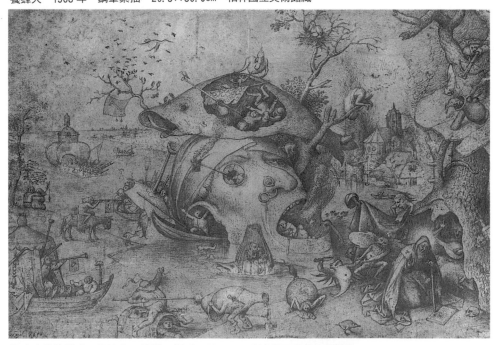

聖安東尼的誘惑　1556 年　素描　21.6×32.6cm　牛津艾西摩琳美術館藏

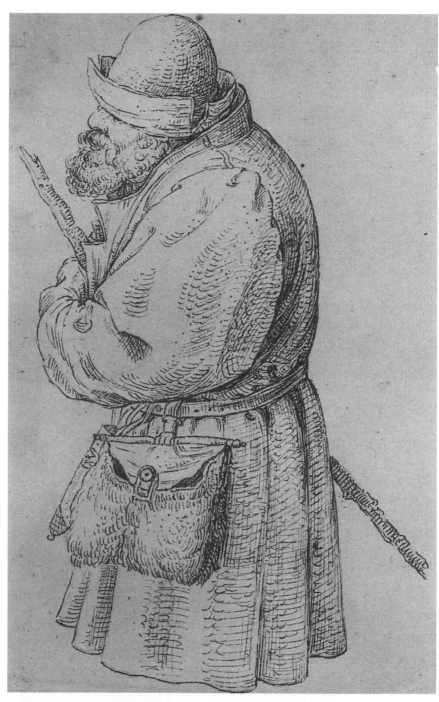

持棍男子　1564 年　鋼筆素描、炭筆　15.7×10cm　法蘭克福國立美術協會藏

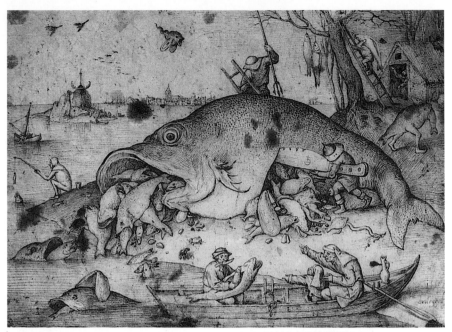

大魚吃小魚　1556 年　素描　21.6×30.2cm　維也納阿伯提那美術館藏

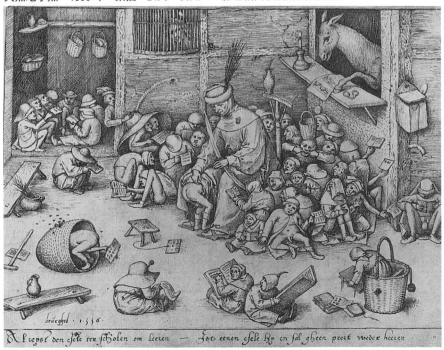

傻瓜學校　1556 年　鋼筆素描　23.2×30.7cm　柏林國立美術館藏

男子背像　1565 年後　鋼筆素描、炭筆　19.4×12.3cm　鹿特丹波寧根美術館藏

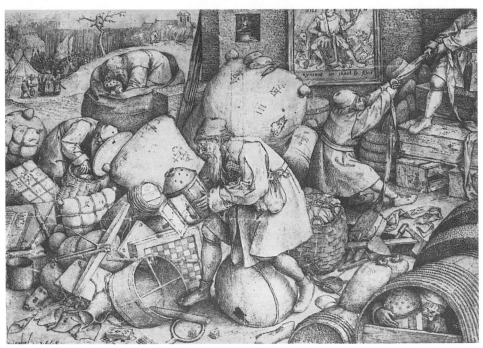

世間男子　1558 年　鋼筆素描　21×29.3cm　倫敦大英博物館藏

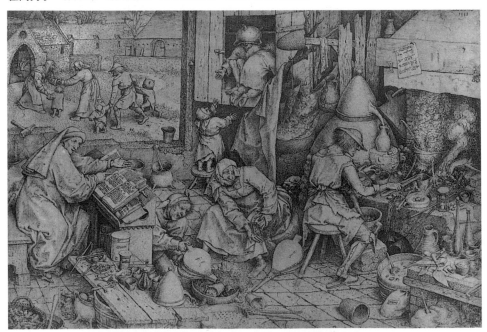

煉金術士　1558 年　鋼筆素描　30.8×45.3cm　柏林國立美術館藏

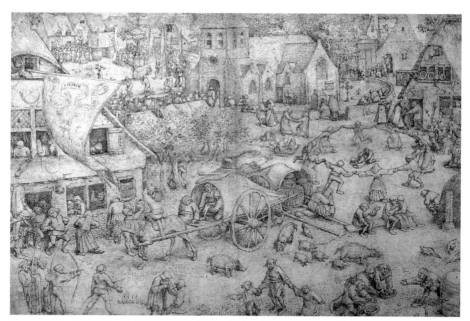

荷波肯市集　1559 年　黑色粉筆素描、鋼筆、墨水　26.5×39.4cm　倫敦柯特德協會畫廊藏

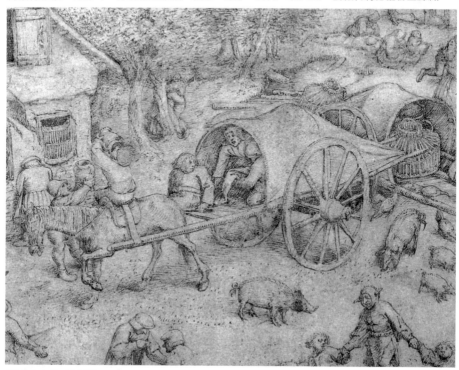

荷波肯市集（局部）

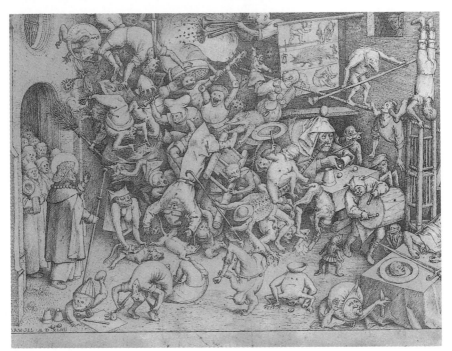

魔法師的墮落　1564 年　鋼筆素描　22.3×29.2cm　阿姆斯特丹國立美術館藏

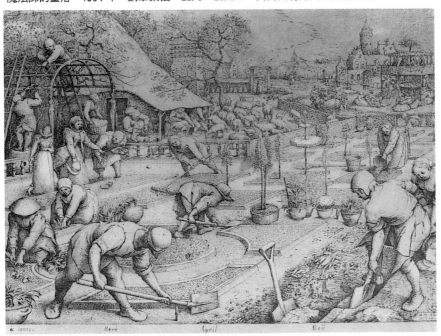

春　1565 年　鋼筆素描　22.3×28.9cm　維也納阿伯提那美術館藏

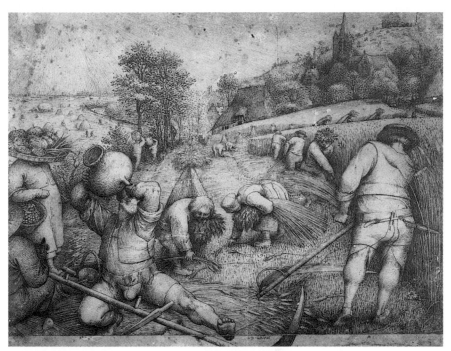

夏　1568 年　鋼筆素描　22×28.5cm　德國漢堡美術館藏

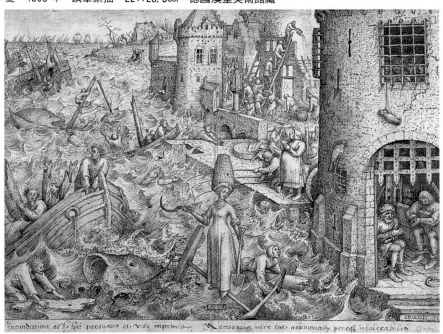

「七德」系列—希望　鋼筆、褐色墨水　22.4×28.5cm　柏林國立美術館藏

商業之神莫丘利與賽姬　1553 年　銅版畫　27.8×34.5cm　町田市立國際版畫美術館藏

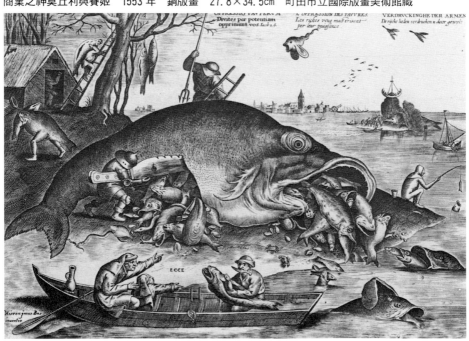

大魚吃小魚　1556 年　銅版畫　22.9×29.8cm　倫敦大英博物館藏

180

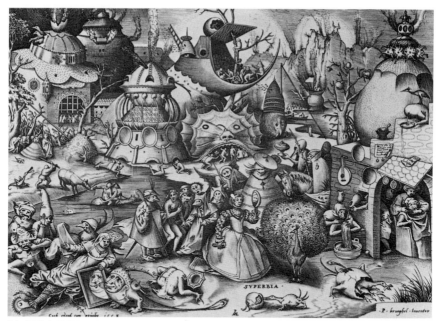

「七項致命的原罪」系列—傲慢　1557 年　銅版畫　22.5×29.5cm　倫敦大英博物館藏

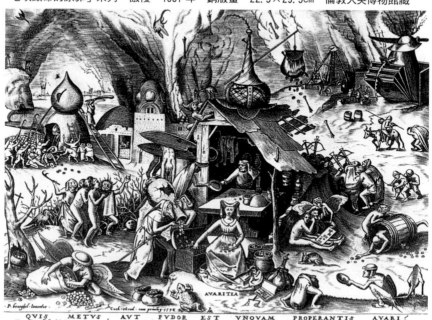

「七項致命的原罪」系列—貪欲　1557 年　銅版畫　22.4×29.3cm　神奈川縣立近代美術館藏

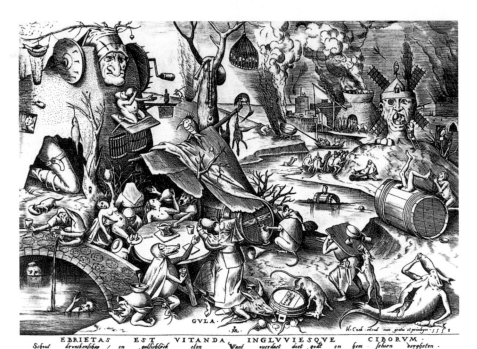

「七項致命的原罪」系列―大食　1557 年　銅版畫　22.3×29.3cm　神奈川縣立近代美術館藏

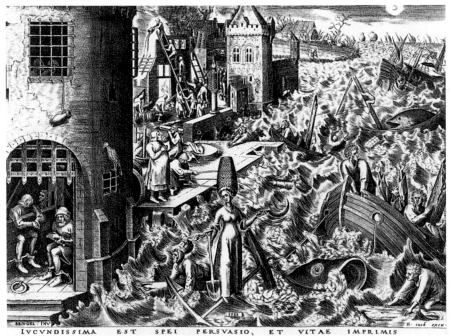

「七德」系列―希望　1559 年　銅版畫　22.3×28.8cm　神奈川縣立近代美術館藏

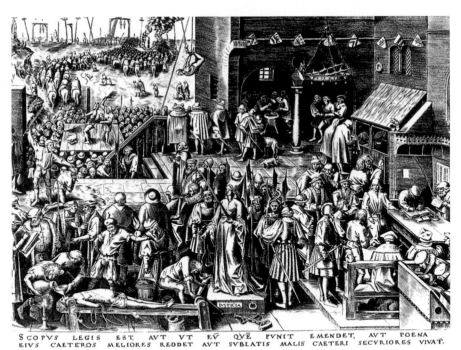

SCOPVS LEGIS EST, AVT VT EV̄ QVE̅ PVNIT EMENDET, AVT POENA
EIVS CAETEROS MELIORES REDDET AVT SVBLATIS MALIS CAETERI SECVRIORES VIVAT̅.

「七德」系列—正義　1559 年　銅版畫　22.3×28.7cm　神奈川縣立近代美術館藏

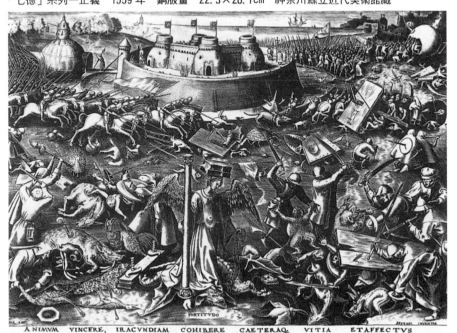

ANIMVM VINCERE, IRACVNDIAM COHIBERE CAETERAQ̅ VITIA ETAFFECTVS
COHIBERE VERA FORTITVDO EST·

「七德」系列—剛毅　1560 年　銅版畫　22.4×28.5cm　神奈川縣立近代美術館藏

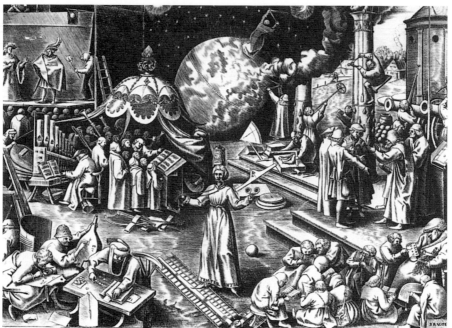

VIDENDVM, VT NEC VOLVPTATI/ DEDITI PRODIGI ET LVXVRIOSI
APPAREAMVS, NEC AVARA TENACITATI SORDIDI AVT OBSCVRI EXISTAMVS

「七德」系列—節制　1560 年　銅版畫　22.4×28.5cm　神奈川縣立近代美術館藏

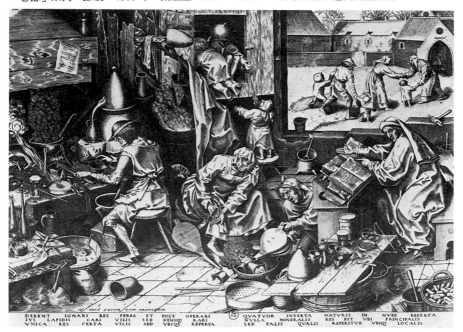

DEBENT IGNARI RES FERRE ET POST OPERARI　QVATVOR INSERTA NATVRIS IN NVBE REFERTA
IVS LAPIDIS CARI VILIS SED DENIQ RARI　NVLLA MINERALIS RES EST VBI PRINCIPALIS
VNICA RES CERTA VILIS SED VBIQ REPERTA　SED TALIS QVALIS REPERITVR VBIQ LOCALIS

煉金術士　1558～1559 年　銅版畫　34.3×44.8cm　倫敦大英博物館藏

184

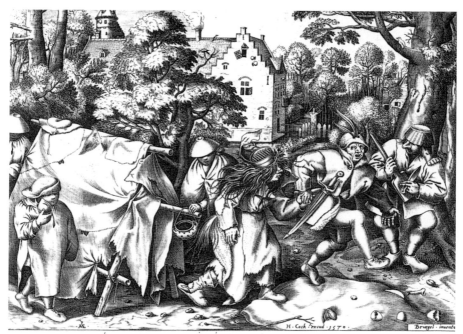

MOPSO NISA DATVR, QVID NON SPEREMVS AMANTES·

摩塞斯與妮莎的婚禮　銅版畫　22.2×29cm　神奈川縣立近代美術館藏

MILITES REQVIESCENTES

休息的士兵　銅版畫　32.1×42.4cm　神奈川縣立近代美術館藏

布魯格爾年譜

一五二五　彼得・布魯格爾出生。彼得・布魯格爾可能是出
｜　　　　生在這段期間，但確實的日期不詳。出生地為荷
一五三〇　蘭北部拉班特州的布瑞達。直到一五五九年，他
　　　　　才把姓名由 Brueghel 改拼為 Bruegel，然而為何
　　　　　做此改變的原因不明。根據凡・曼德的記載顯示，
　　　　　布魯格爾師從彼得・柯克・凡・亞斯特，之後並
　　　　　娶亞斯特之女為妻。布魯格爾作為學徒的時間不
　　　　　詳，只知道是在一五五〇年十二月柯克去世之前。

一五五一　二十六歲。成為安特衛普畫家公會的會員。

一五五二　二十七歲。旅行至義大利。資料顯示他曾經前往
　　　　　拜訪瑞吉歐・卡拉布瑞亞，並遊覽麥錫那、帕勒
　　　　　莫以及拿坡里。

一五五三　二十八歲。在羅馬拜訪織細畫家古力歐・克羅維
　　　　　歐，為他在象牙上繪製了縮小尺寸的〈巴別之塔〉，
　　　　　並且或許是在亞麻布上完成了水彩畫〈里爾一
　　　　　景〉。後者的技巧可能是向彼得・柯克・凡・亞
　　　　　斯特之妻學習，當時她是使用這項媒材的專家。
　　　　　布魯格爾也與克羅維歐共同合作了一幅畫。如今，
　　　　　這些作品全部失去下落。在布魯格爾返回尼德蘭
　　　　　的歸途當中，他無疑地在瑞士停留了一段時間，

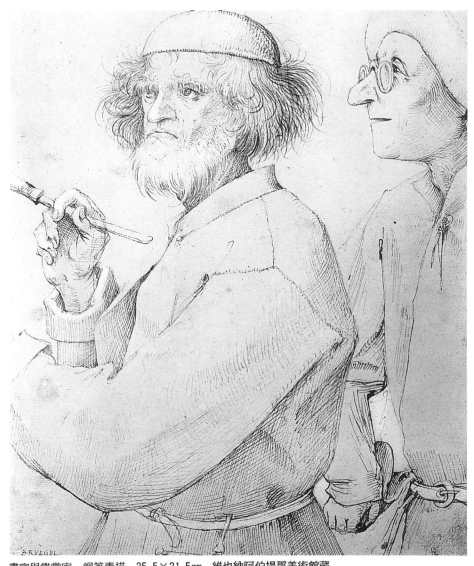

畫家與鑑賞家　鋼筆素描　25.5×21.5cm　維也納阿伯提那美術館藏

完成許多以阿爾卑斯山為題材的素描。布魯格爾
回程的日期不詳，但是弗利茲・葛羅斯曼指出，
應該是在一五五四年的春、秋季之間。目前所知
最早有日期記錄的畫作是始於一五五三年的〈在
堤貝利亞海基督向使徒現身之風景畫〉。

布魯格爾簽名

一五五五　三十歲。回到安特衛普，爲鑴刻家兼版畫出版商
　　　　西洛尼曼・寇克工作。該年由布魯格爾繪畫、寇
　　　　克發行的鑴刻版畫「大風景畫」系列，目前僅有
　　　　一張素描〈大阿爾卑斯風景〉尙存。

一五五六　三十一歲。鑽研人物構圖，例如該年繪製的名作
　　　　〈大魚吃小魚〉、〈聖安東尼的誘惑〉版畫。

一五五七　三十二歲。該年完成第一件後義大利時期的畫作
　　　　〈播種者的寓言〉。在布魯格爾往後的生涯之中，
　　　　他同時是畫家也是版畫師，完成版畫「七項致命
　　　　的原罪」系列——貪欲、傲慢、邪淫、嫉妒、大
　　　　食、激怒、怠惰。並於一五五八年出版，不過於
　　　　一五六二年之後，他似乎在繪畫上投注更多的時
　　　　間。

一五五九　三十四歲。完成〈狂歡節與四旬齋的爭鬥〉和〈尼
　　　　德蘭諺語〉，出版銅版版畫「七德」連作中的五
　　　　件——信仰、希望、愛、賢明、正義。在畫風上
　　　　確立了布魯格爾的風格。

一五六〇　三十五歲。完成〈孩童之戲〉，以及「七德」中
　　　　的剛毅與節制銅版畫稿。

188

一五六二　三十七歲。完成〈掃羅王之自殺〉、〈叛逆天使
　　　　　之墮落〉和〈瘋狂瑪格〉。該年可能遊歷阿姆斯
　　　　　特丹。

一五六三　三十八歲。與彼得‧柯克和梅肯‧維胡斯特之女
　　　　　梅肯結婚，定居布魯塞爾。繪製〈巴別之塔〉和
　　　　　〈遷徙至埃及〉。後者由當時強勢的葛蘭維拉天
　　　　　主教樞機主教贊助並收藏。他的畫室設在距離樞
　　　　　機主教葛蘭維拉邸宅不遠的地方，完成畫稿〈魔
　　　　　法師的墮落〉。

一五六四　三十九歲。完成〈三王來朝〉和〈往髑髏地的行

列〉，而後者是為尼可拉斯・瓊荷林克所繪。瓊荷林克住在安特衛普，至少擁有十六件布魯格爾的作品。長子彼得・布魯格爾出生，成年後也是畫家（卒於一六三八年），與父親同名，因常畫地獄，渾名「地獄的布魯格爾」。

一五六五　四十歲。完成〈耶穌與不貞之女〉、〈冬景與滑雪者以及捕鳥陷阱〉以及為瓊荷林克繪製的「月令圖」系列。

一五六六　四十一歲。完成〈伯利恆的戶口調查〉、〈戶外婚禮舞會〉、〈施洗者約翰的講道〉。

一五六七　四十二歲。布魯格爾為慶祝一五六五年完成的安特衛普與布魯塞爾之間的運河開通，邀請布魯格爾繪製油畫〈雪中東方三賢王的禮拜〉、〈聖保羅的皈依〉、〈農民的婚禮〉、〈懶惰者的樂土〉。

一五六八　四十三歲。次子楊・布魯格爾出生，成年後也是成為一位畫家，主要活躍於安特衛普。完成〈殘廢者〉、〈盲人的寓言〉、〈憤世嫉俗者〉、〈農夫與獵巢者〉，以及〈絞刑台上的驚恐之鵲〉、〈夏〉、〈養蜂人〉。

一五六九　四十四歲。尼德蘭獨立戰爭興起。完成油畫〈海上的暴風雨〉。布魯格爾於此年九月九日在布魯塞爾去世，葬於六年前舉行婚禮的布魯塞爾聖母院禮拜堂。聖堂右側廊第三號禮拜堂，今日仍保存在布魯格爾的墓。未亡人梅肯當時二十五歲，遺兒有四歲長男彼得、二歲次男楊，兩人後來都成為畫家。孩子的母親在九年後的一五七八年去世。由祖母養育幼兒。布魯格爾一生遺留四十多件油彩畫、蛋彩畫，一百件素描，三百件銅版畫稿。

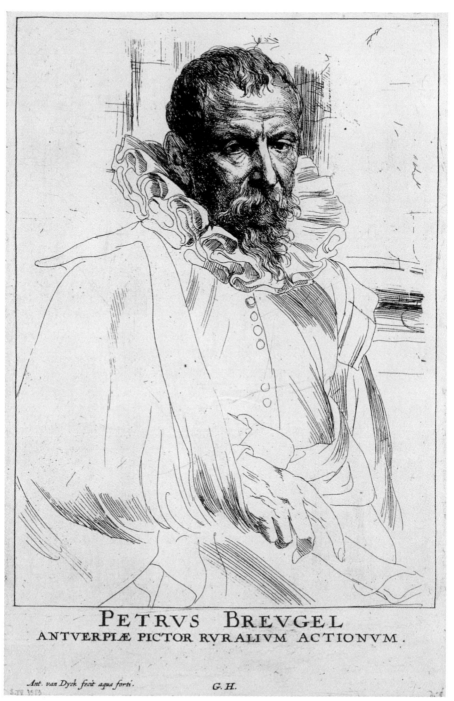

PETRVS BREVGEL
ANTVERPIÆ PICTOR RVRALIVM ACTIONVM.

Ant. van Dyck fecit aqua forti.　　　　G. H.

范·戴克筆下的小彼得·布魯格爾肖像

國家圖書出版品預行編目資料

布魯格爾：尼德蘭繪畫大師 ＝P. Bruegel /
何政廣主編.－ 初版.－ 臺北市：藝術家.民 88
面： 公分. --（世界名畫家全集）

ISBN 957-8273-27-4

1. 布魯格爾（Bruegel, Pieter, ca .1525-1569）-
傳記 2. 布魯格爾（Bruegel, Pieter, ca.
1525- 1569）- 作品集-評論 3. 畫家-傳記

940.99　　　　　　　　88003571

世界名畫家全集

布魯格爾 Bruegel

何政廣／主編

發行人　何政廣
編　輯　王庭玫・魏伶容・林毓茹
美　編　林憶玲
出版者　藝術家出版社
　　　　台北市重慶南路一段 147 號 6 樓
　　　　TEL：（02）23719692~3
　　　　FAX：（02）23317096
　　　　郵政劃撥：0104479-8 號帳戶

總 經 銷　時報文化出版企業股份有限公司
　　　　　桃園縣龜山鄉萬壽路二段351號
　　　　　TEL:（02）2306-6842

分　　社 台南市西門路一段 223 巷 10 弄 26 號
　　　　　TEL：（06）2617268
　　　　　FAX：（06）2637698
　　　　　台中縣潭子鄉大豐路三段 186 巷 6 弄 35 號
　　　　　TEL：（04）5340234
　　　　　FAX：（04）5331186

製　版　新豪華彩色製版印刷有限公司
印　刷　欣 佑彩色製版印刷有限公司
初　版　中華民國 88 年（1999）4 月
定　價　台幣 480 元

ISBN　　957-8273-27-4
法律顧問　蕭雄淋
行政院新聞局出版事業登記證局版台業字第 1749 號